設計繪畫
蔡明勳　編著

DESIGN PAINTING

全華圖書股份有限公司　印行

自　序

　　今天人類的生活環境，已經邁入數位、電腦的時代。從前利用手繪表達的創作方式，不論在繪畫藝術或廣告平面設計，都受到廣泛的討論與質疑。

　　19世紀以前，畫家透過仔細觀察，加上長時間描寫，完成了不少膾炙人口的名作。後來相機的發明，讓人們有了另外一種方便的表現方法，也加速傳統繪畫的變革，因此誕生了印象派（Impressionism）。之後各種新畫派如同雨後春筍，競相綻放，創造並表達了各種不同的風格與觀念。由於工業化的驅使，人們的生活腳步變得十分忙碌、快速，一切講求功利與效率，近來電腦的快速發展，更成為人們生活中密切不可分的伙伴。因此，不論在繪畫、設計的表現，亦興起了重大的改變。

　　然而今天許多學生熱衷於電腦所帶來的便利，卻忽視了基礎繪畫的訓練，甚至缺乏對基本藝術知識的了解。自從波隆那（Bologna）國際兒童書畫展接連在臺灣展出之後，引起很大的震撼與迴響，許多人面對那些精采的畫作，不禁發出讚美之聲，這些大多以手繪為主的插畫，不論構圖與配色都十分嚴謹與靈活，尤其在內容和技法方面，巧妙的創意與個人的風格，更能激發觀賞者豐富的想像力，這種成就比較「純藝術」名作毫不遜色。因此，改變國人先前總認為插畫只是簡單、隨意的插圖且不能登大雅之堂的觀念，進而發現手繪創作豐富的視覺語彙，在今天電腦科技發達的時代下，仍然贏得眾人的喜愛。

　　筆者長期從事繪畫創作及美術教育，並且一直任教於設計方面的相關科系，面對近來創作的觀念與技法都有很大的變化，基於對繪畫與設計教學的興趣，謹將研究心得彙集成書，供讀者學習參考之用。

本書內容基本分為「學理」與「技法」兩大單元，已往相關書籍大都偏重於技法的介紹與示範，對於很重要的學理和創意思考，反而輕描淡寫。假若初學者將大部分精力花費在技巧的學習，由於長期疏忽思考的訓練，在技巧優於觀念（idea）的影響下，作品往往淪為平淡且缺乏創意，殊為可惜。此外加強藝術的素養，藉著融入藝術的形式，將滋養作品的豐富內涵，進而提升整體設計的品質。

因此，作者特別強調「藝術」與「設計原理」之研究和應用，並配合創意思考訓練的單元作業設計。同時，書中也使用大量的圖例來輔助說明，可以讓讀者容易明瞭並增進學習的成效。

在著手編寫本書的過程中，由於設計繪畫涉及的領域廣大，加上參考書籍的缺乏，一方面又為了配合教學實驗與資料蒐集，進度緩慢，費時多年，方能完稿，其中難免仍多缺失，祈盼各界先進不吝指教。

最後要感謝的是由各方彙集而來的參考圖片，其中不乏後輩及同好。在「水洗＋電腦合成」、「形的聯想」單元得自林耀堂與蔡春梅老師提供的寶貴資料；此外，還有張健雄老師願意製作壓克力畫示範過程，才有裨於本書內容的充實。同時感謝在繁雜的編輯過程中，有李宜真、吳明顯、黃莉萍、蔡晴雯以及高振源等同學的熱心協助，使全書能順利完成編撰，謹此一併致謝。

蔡明勳

2002年於臺北新店

目錄

參、實際練習／表現方法

壹、緒論

壹、緒論

一、設計繪畫的定位

　　設計繪畫常見於目前國內的視覺傳達、商業、廣告、產品設計等科系的課程名稱。廣義而言，凡屬於應用美術領域與繪畫有關的創作，都可以稱為設計繪畫。若以實用目的將繪畫區分為 1.純繪畫（Fine Arts）即純美術。2.設計繪畫即實用美術（Applied Arts）。純繪畫強調思想、感情、個人風格，較為主觀，創作表現的形式及媒材，技法較為自由。相對的，設計繪畫重視實用目的，且與商業活動及大眾生活較為密切。例如插畫、海報、漫畫、廣告設計、電腦繪圖等，創作的方法較為客觀、理性，須把握易懂、普遍化的原則，相對於純繪畫，設計繪畫很明顯受到一些限制。

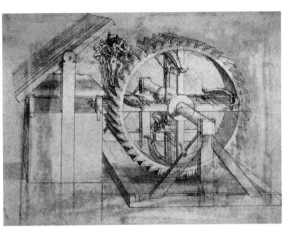

　　19世紀以前，畫家扮演服務於宗教、帝王、貴族的職責。值得一提的是，文藝復興時期的全能偉大藝術家達文西（Leonardo Davinci 1452〜1510），在他的眾多素描與草圖，包含了描寫極為精準的花鳥、動物、人體解剖插圖與建築、機械、科學發明的設計素描（圖1）。顯示他對自然界的深刻觀察加上豐富的想像力，設計了許多令人驚嘆的發明，這是實用繪畫的先端。更重要的是，他用心觀察、思考，發揮創新的精神，樹立了美術創作者最佳的典範。

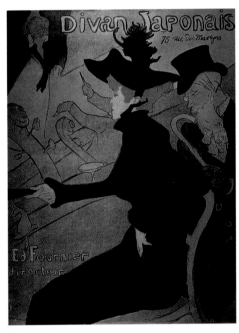

　　19世紀以後，隨產業革命的成功，歐洲各國工業迅速發展，畫家為雜誌、書刊、商業海報製作插圖形成普遍的風氣（圖2）。同時新藝術派（Art Nouvea）的興起，強調曲線、華麗色彩及平面裝飾性的表現，在純美術的領域裡，原本不受重視，然而新藝術運動從19世紀末到20世紀初，整個歐洲不論在建築、工藝、繪畫、海報，興起一股新藝術派的曲線風潮（圖3）。接著裝飾派藝術（Art Deco）取而

1. 達文西 武器設計圖 約1485年 鋼筆、墨水。
2. 羅特列克（Lautrec 1864〜1901）音樂會海報 1892〜93 石版畫。

代之，強調直線、單純、簡化的美學新觀念（圖4），對現代藝術也有很大的影響。後來野獸派的作品就結合了裝飾派的簡化單純表現及大膽鮮艷的色彩（圖5），另外立體主義（Cubism）為海報帶來分割抽象的手法與重疊影像及色彩概念。近代許多藝術家嘗試使用各種技巧媒材來突破傳統的束縛，例如現代主義的藝術家使用抽象的手法及變形或鮮明的色彩，明顯是受到立體派或野獸派的影響，這種情形似乎可以看出裝飾派與純美術之間存在的相互影響。

1918年第一次世界大戰後，世界各國不約而同出現了藝術運動，例如荷蘭的新造形主義（Neo-plasticism）、風格派（De stjjl）（圖6）及法國的純粹主義（Purism），都企圖在戰後混亂的情況下，致力尋求秩序化、普遍化的造形世界，同時都與設計、工藝、建築等實用美術有關，特別是德國的包浩斯（Bauhaus）倡導新藝術運動，使現代藝術有了統合的研究與創作，且影響了歐美各地。他們提倡從各種角度研究建築、繪畫、工藝和商業美術、攝影、印刷等相互間的關係，其最大的貢獻就是融合了精神文化與物質文化，開拓了視覺藝術的革新。

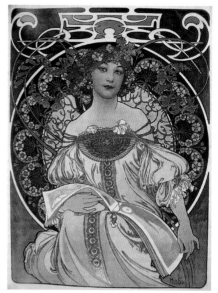

3

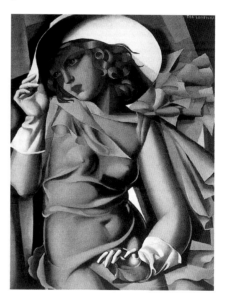

4

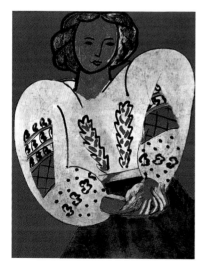

5. 馬蒂斯（Matisee 1869～1954）羅馬尼亞女衫 1940 油彩。

3. 繆夏（Alphonse mucha 1860～1939）夢想 1897 石版畫
 為新藝術派代表畫家，新藝術派於1900年代在巴黎興起，將藝術與工藝相結合，變成一種新藝術觀念。

4. 藍碧嘉（Tamara de Lemicka 1898～1980）戴手套的女孩 1929 油彩
 為裝飾派的代表畫家，鮮明的色彩和有稜有角的造形，構成一般冷酷及神秘的意象，發展了一種個人的獨特風格。

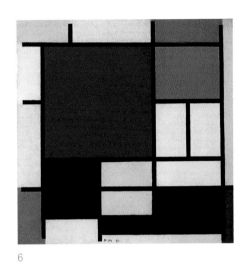
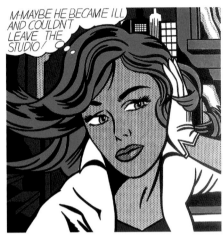

6 7

　　1960年代，一些普普藝術家（POP）以一種全新的美學觀，將一些廣告、明星、漫畫、可樂、家居用品等流行和日常瑣碎事物融入創作之中（圖7），打破了藝術與現實生活的藩籬，其中有些藝術家都曾經爲流行樂團設計單曲唱片封套，大眾傳媒加強表現風格和形式的國際化。另外，歐普藝術（OP. Art）是相當的科學化，利用電腦製造畫面的錯覺效果，給觀眾帶來一種秩序的美，同時歐普的圖形應用於日常生活中的餐具、服裝、室內、廣場，成爲一時的流行，而歐普藝術家莫不身兼藝術家與設計家（註一）。

　　總之，今日人類生活於忙碌的現代社會中，工商業活動特別蓬勃，人們無法絕緣於商業，舉凡媒體、廣告、書報雜誌、產品設計等幾乎都涉及了視覺傳達。如何將生活藝術化、藝術生活化自然相結合，更突顯美感的重要性（圖8），同時更證明了實用美術與純美術，以後設計繪畫與純藝術之間的密切關係。

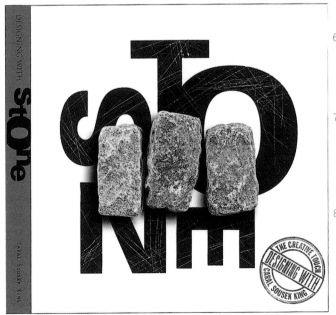

6. 蒙德利安（Piet Mondrian 1872～1944）構成
 紅、黃、藍等原色的色面與線條，應用垂直線與水平線的交錯，構成十分理性的畫面。

7. 李奇登斯坦（Roy Lichtenstein 1923～）女孩
 將連環漫畫上的人物直接放大到畫布，甚至連人物的對話文字都copy上去，充分反映今天商業與流行文化。

8. 林建華 雜誌封面設計 1999
 字體（Stone）與石頭的組合，加上刮痕的應用來強調厚重與粗造的特性，充分表達了材質的視覺感情，出色而成功的設計容易吸引觀者的興趣，進而開展產品的銷售商機。

註一 見造形原理 呂清夫著 p.37～p.39

二、素描的意義

　　近來隨著相機與電腦的流行之後，許多美術學習者，為了方便捨棄傳統的手繪表現，令人憂心的是缺乏嚴謹的素描訓練，無法體會「素描」在創作的重要性及真正的意義。簡單而言，素描是學畫的開始，利用炭筆、鉛筆，以石膏像、靜物或人像、風景為題材，進行單色的素描訓練，學習觀察與描繪物象的輪廓、明暗，並試著探討比例、造形、構圖等問題（圖9）。然而，進一步解釋「素描」已經不是侷限於鉛筆或炭筆的單色習作，而是可以使用多樣的媒材，同時也是畫家傳達理念與情感的一種獨立創作，因此透過良好的素描訓練，除了可以敏銳一個人的觀察與造形能力外，其真正的意義在於美感與創意的培養（圖10）。

　　因此，對於一位美術工作者而言，不論你有絕佳的描繪技能或熟通各種電腦軟體，如果缺乏美感與創意，可能只會完成一些看似技巧高超，但平淡且缺乏思想與內涵的作品。令世人稱道的大藝術家畢卡索（Picasso 1881～1973）描繪了上千幅的素描，其中他在美術學校時期（11～15歲之間），所留下的一些素描作品，已經顯露真正大師級的藝術創作才華。而畢卡索一生源源不斷的旺盛創作生命力，應該歸功於早期很紮實的素描訓練（圖11）。

　　藝術創作並非全然都是隨性所至，而是要經過一段時間的醞釀，從主題的選擇，然後透過觀察、想像、組合，最後以熟練的技法表現。要成為一位傑出的畫家或設計師是需要良好的基礎訓練，同時繪畫與攝影或電腦是可以相輔相成的，受到攝影與電腦的技術影響，現代繪畫的表現變得更新穎且活潑，對於傳統繪畫不論在構思與草圖設計上都有很大的方便。然而，印刷、攝影或電腦繪圖可能使作品變成沒有個性的圖畫或書寫，因此，電腦繪圖若能結合各種手繪的技法表現，可以避免畫面的平淡且能增強作品的個性化。

　　總之，良好的素描基礎與熟練的繪畫、電腦和攝影技法，對於設計繪畫的創作是很重要的，更有助於提升整體設計的品質。

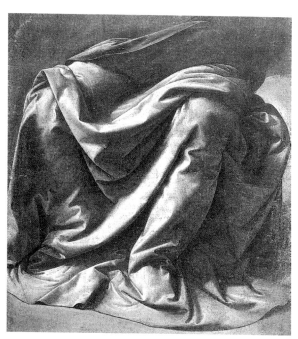

9. 達文西 布紋的習作 約1470
鉛筆、銀尖筆、水彩

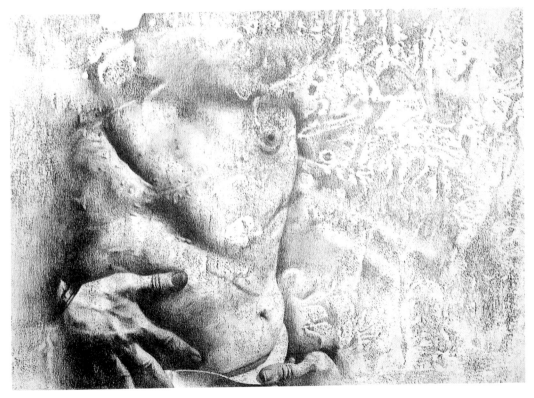

10

10. 黃啓倫 自戀 1994 素描
 將影印的黑白圖片拓印到紙張，製造有趣的肌理
 效果，再用鉛筆加以描繪。手與身體描寫極為寫
 實，但刻意將臉部消失，配合抽象的背景，藉著
 豐富的調子變化，作者試圖表達個人内心一種微
 妙的強烈情感。
21. 畢卡索 石膏像（腳）1894 素描。

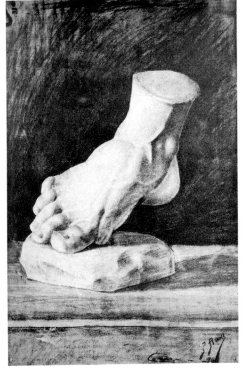

貳、基礎學理
視覺元素與設計原理

貳、基礎學理

視覺要素與設計原理

　　設計繪畫屬於視覺藝術，視覺元素包括了線條、形態、明暗、肌理、空間、時間和色彩等。創作的過程中，藝術家、設計師必須將這些元素利用各種形式構成畫面。至於設計的形式原理，是許多學者將人們長久以來累積的共同視覺美感經驗加以分析、歸納、整理而成。人們的視覺心理，透過這些形式法則，把雜亂的意象整理成有秩序的圖形，並構成一種統一安定的關係。理想的藝術形象，須有內容與形式的緊密聯繫，才能賦予作品真正的生命力（圖12）。

　　常見的設計原理，有統一、均衡、比例、對比與調和等，初學者若能充分了解這些元素與形式的特性以及它們在視覺傳達的意義，才能強化作品的表現力量，否則只靠「靈感」亦無法獲得一貫性的效果。然而，除了熟悉這些原理的應用，也不可以墨守成規，若當作公式來套用，容易流於形式，除了難以達到審美的效果，更會造成作品設計上的平淡和保守。因此，必須融會貫通，進而大膽的靈活使用，方能突破傳統束縛，創造活潑新穎的視覺形象，這才是正確、有效的學習方法。.

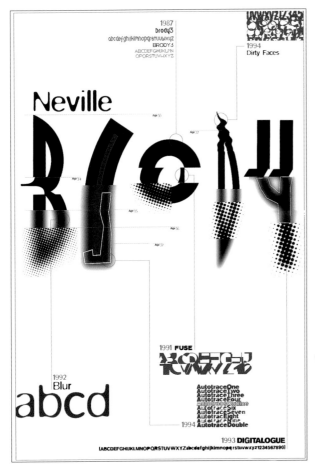

12. 林建華 海報設計 1998
　　Neville Brody是英國最富盛名的字形設計師，介紹他不同階段的字形變化，在反覆、聚散或主題強調等形式原理的精心設計之下，完成了一張引人注目的海報。

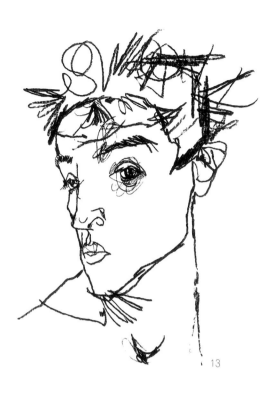

13

一、線條（Line）

　　線條有圖形的功能，而且能夠表現快樂與悲傷。線條可以是靜態或動態，且具有優雅或粗獷等不同感覺或概念，是表現情緒最豐富的語言（圖13、14）。各種不同的線條表現了不同的情感與個性，甚至人們以「粗線條」或「柔細」來形容一個人非常粗獷或溫柔的個性與行為，並以曲線來描寫女性的身材。著名的羅馬式與哥德式建築，分別代表了穩重與華麗的風格，其實就是以水平與垂直線設計的典型例子（圖15、16）。

　　純繪畫中，畫家應用十分感性、自由的線條，有粗獷或細膩，也有破碎或黝暗，形成富有個人風格特性的表現（圖17）。然而，應用美術中，特別是工業設計、建築製圖，作者往往要細心計畫，使用機械式的線條，這種線條是屬於理性、清晰、精緻性的普遍化表現（圖18）。

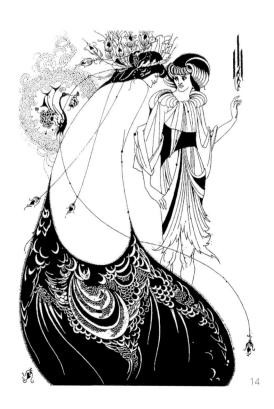

14

13. 席克（Egon Schiele 1890～1918）自畫像 1913
　　這是在他因為作品隱含色情被控傷害風化罪入獄之後所畫的，粗獷的線條影射著宗教般的殉道精神。

14. 畢爾茲（Aubrey Beardsley 1872～98）王爾德所著「莎樂美」之插圖 1894
　　細膩大膽的線條，創造了獨特的美感。

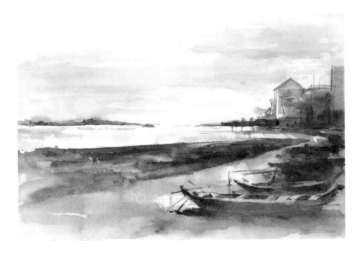

15. 黃啓倫 淡水 2001 水彩
主要以左右水平方向動的線條，
構成一種平靜、安逸的畫面。

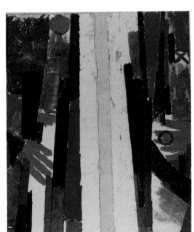

16. 克利保羅（Klee Paul 1879～1940）
水彩 1915
主要以上下方向移動的線條，構成一
種輕快、下降的動感。

不同的線會形成我們心理上不同的感受，茲說明如下：

直線——銳利、明快、簡潔、活潑

曲線——柔軟、輕快、溫和

水平直線——安全、穩重、靜止

水平曲線——平穩、溫和

垂直的直線——明快、乾淨、動態

斜線——動勢、活力、不安

粗線——豪爽、厚重、強盛、男性化

細線——輕巧、柔細、敏銳、女性化

連續的線——順暢、明確、迅速

斷續的線——脆弱、自由、開放

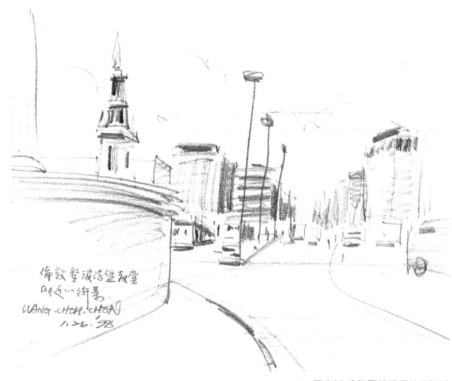

倫敦聖彼德堡教堂
附近の街景.
WANG. CHIH. CHEN
1.26. '98

17. 王志誠 倫敦聖彼德堡教堂附近
之街景 1998
輕鬆靈活的線條，構成自由簡
潔的韻律。

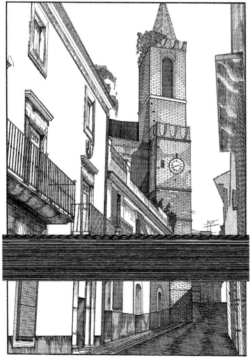

18. 楊慧鈴 針筆 西卡紙
參考古老建築照片，以針筆仔細的線畫，
表現出一種十分理性、整齊的精緻美感。

二、形態（Form）

形態一般可分爲有機形（自然寫實）與無機形（幾何形），屬於一種意象，包括了物體可視的外形與物體內在的結構，必須加上色彩、質感、動態、空間等要素統一後的統合體，才成爲造形（註二）。而形狀（shape）指的僅是物體的輪廓，即外形而已，兩者意義不同。

在近代繪畫之中造形是很重要的研究課題，塞尙（Céanne 1839～1906）致力於物體永恆性的追求，並提出「一切物體都可以歸納還原成球體、圓柱體或圓錐體等幾何圖形」的名言。這三種基本圖形如果從立面體看去便成爲圓形、三角形、矩形，對近代繪畫影響甚深，特別是立體派。根據這項原則，在分析各種對象的結構之後，便能對畫面的構成與造形設計產生很大的幫助，常見的靜物分析其結構如下：

立方體──桌子、書本、香蕉、汽車、房子

球體──橘子、水壺、陶罐、燈泡、籃球

圓柱體──茶杯、酒瓶、飲料罐、水管

有些形狀則是綜合體，例如人的頭部可簡化成球形與立方體的組合。如果將臉部以塊面結構來描寫，容易表現具有男性化、剛強的性格。若以圓形表現，則傾向較有女性柔和的氣質（圖19、20）。

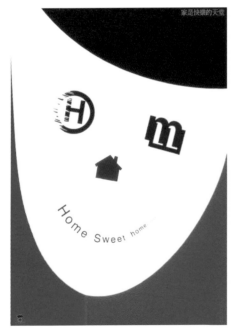

19. 施令紅 家是快樂的天空 海報設計 2000
 圓與曲線所構成一幅活潑可愛的臉形，鼻子
 則以穩重的立方體表示，象徵了每個人渴望
 有一個快樂而安定的家。

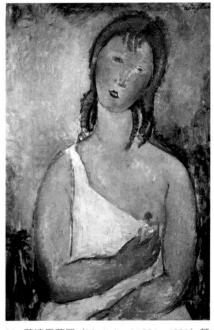

20. 莫迪里亞尼（Modigliani 1884～1920）著
 白色襯衣的女孩 1918 油彩
 曲線與圓形的節奏，構成了具有女性溫
 柔的特質。

註二 見造形原理 呂清夫著 p.19

　　由於不同的形狀，在心理上造成不同的感覺，所以成功的畫家都善加發揮他們的造形設計的能力。特別是在近代的繪畫中，畫家主觀的將自然形予以單純化或變形或抽象化，進而創造更多元化的視覺藝術（圖21）。不同的形狀在一般人的心理會產生聯想與不同的情緒反應，茲說明如下：

 矩形／穩重、不動、剛性。

圓形／圓滿、活潑，具旋動態，移動方向不確定。

 等腰三角形／平穩。

 曲形／溫和、自由。

不等腰三角形／銳角處會形成速度感及方向性。

鋸齒形／緊張、變化。

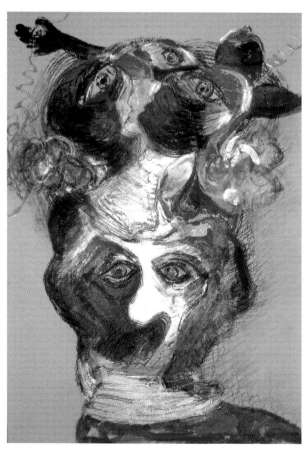

21. 郭懿慧 掙扎 2000 壓克力
奇特的人物造形是以扭曲、誇張加上影像的重疊組合，充分表達了人物的掙扎與不安的情緒。

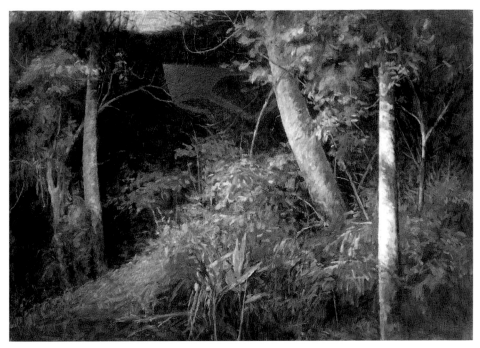

23. 蔡明勳 黑夜中飛行的風箏 1993 油彩
　　風景畫中，特殊光線的運用，創造了神祕、夢幻的氣氛。

三、明暗（Value）

　　光線是表達感情絕佳的手段，光賦予物體的形狀與生命。每位畫家皆對光線明暗作出巧妙的詮釋與運用，進而表現了良好的氣氛與特別的風格，若能把握明暗變化在視覺的意義，便能創造生動而富有節奏的畫面。古典繪畫中很重視光線的描寫，豐富的明暗調子變化，創造了良好的立體感與空間感，以及表現微妙的氣氛（圖22），近代的畫家在採光應用方面則較爲自由，形成複雜的面貌。

　　一般作畫常使用正面光源與側面光源，初學者則較適合選擇前面側45度上方的照明，形成良好的明暗變化，顯現最佳的立體感，但因廣泛使用成爲保守的形式。其實不同光源的照射，如頂光、逆光、仰射光等，都可以發揮光線多樣性的明暗變化，以創造不一樣的意境（圖23）。

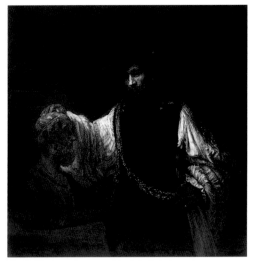

22. 林布蘭特（Rembrandt 1606～69）荷馬與亞里斯多德 1653 油彩
　　17世紀荷蘭的偉大畫家，被喻爲聖光畫家，擅長運用一種如舞台般的戲劇化光線，營造畫面的氣氛。在微妙的光線下，人物的表情顯得格外豐富。

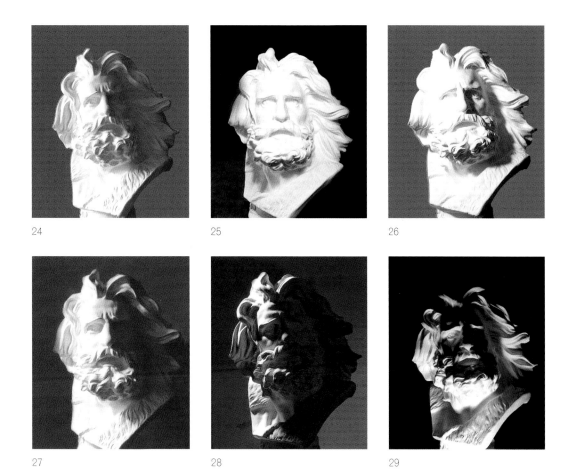

24 25 26

27 28 29

常見的光線照明及其效果如下：

1. **側面自然光**　以側面窗戶的自然光，表現十分柔和的氣氛（圖24）。
2. **正面前方**　明朗而清晰，但缺乏立體感與空間感，常見於野獸派及表現主義畫家使用，建立一種色彩豐富的平面化風格（圖25）。
3. **前面側45度上方**　明暗分明，立體空間感佳，古典畫派使用（圖26）。
4. **正側光**　缺乏中間調，對比強烈，陰影拉長，超現實畫家常用來表現夢幻神祕的意境（圖27）。
5. **上而下俯射光**　陰影暗面擴大，形成凝重沉思的氣氛（圖28）。
6. **下而上的仰射光**　向上延伸的陰影造成恐怖神祕的效果（圖29）。

四、肌理（Texture）

肌理亦是形成畫面另一種視覺美感的重要因素（圖30）。肌理又稱畫肌，畫面的肌理效果即是對繪畫材料屬性的組織和發揮（註三）。在美術創作上，每個畫家因使用不同性質的畫筆、畫布和紙張，配合一些特殊的媒材（Medium）（如：砂、樹脂、打底劑、麻布、紙板……）加上厚塗或是畫刀等不同畫法，在作品的表面呈現不同的肌理現象（圖31），有輕細、光滑或粗獷、厚重不等的觸感變化。至於質感，是指每一件物體所呈現的表面視覺特性，如金屬品的光滑、布的柔軟、玻璃品的透明性等，運用精湛的技巧能表現對象的各種質感，以創造逼真的效果。

總之，若能考量不同技法與材料的特質，適當的選擇與應用，除了增強繪畫的個性，更可以營造作品的特殊而有趣的視覺美感。

註三 見美學形態學 王林著 p.36

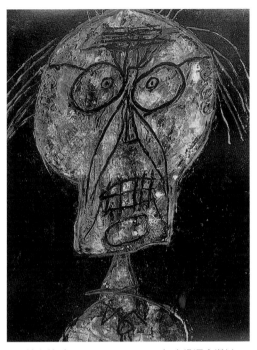

30. 杜必菲（Dubuffet 1901～1985）人像混合媒材
作者使用油彩、砂、泥灰、瀝青、石膏、黏膠等混合於畫面，再用畫刀刮擦隨意的線條，形成十分厚重如同牆上的塗鴉，創造奇特的新質感，賦予它們嶄新的視覺意義。

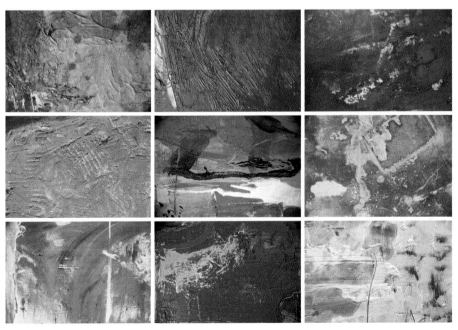

31. 蔡至維 肌理的實驗 2000 壓克力
畫布顏料經厚塗、刮、擦、滴、貼等所產生粗糙、流動、渲染的各種肌理變化。

五、空間（Space）

　　繪畫是在二次元平面空間，表現三次元的立體空間。每個物體有不同的大小體積，作品上配置了數量不等的圖形，便形成了具有前後空間的深度感。特別是在風景畫中，空間的表現是十分重要的。以下有幾種表現空間的方法：

（一）遠小近大

　　相同的物體，距離近者大，遠者較小（圖32）。

（二）質感法

　　近者肌理、質感較明顯，遠者顯得平滑（圖33）。因此同一畫面若筆觸粗獷或顏料厚重的部分，會有向前的感覺。相對的，筆觸細膩與平塗的部分則有後退的作用。

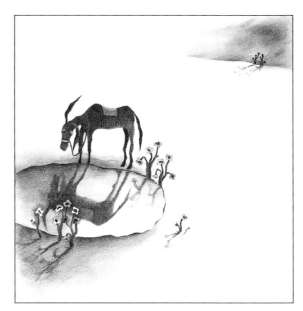

32. 吳孟芸 鏡湖 1996 插畫 鉛筆
　　前大後小的配置，表現了深遠的空間關係。

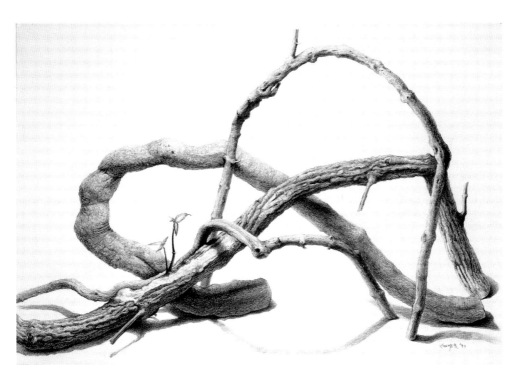

33. 向明光 枯木逢春 1997 鉛筆
　　作者利用十分精細的筆觸，巧妙刻畫前景枯木的粗糙質感，而後者的質感顯得平淡許多，形成了良好的前後關係。

（三）明暗法

　　近者明暗對比強烈，遠者明暗變化較弱（圖34）。另外，以不同明暗、深淺的圖形的前後配置，亦是表現空間深度的有效方法（圖35）。

（四）重疊法

　　兩種物件重疊時，前者阻斷後者之輪廓線，造成前後關係（圖36）。

34

34. 兩個物體並置時，明暗強烈者比較平淡者會有向前的感覺。
35. 利用不同明度的平面色塊重疊時，會形成明顯的立體空間關係。

35

36. 向明光 豐盛 1996 鉛筆
　　以靜物水果的重疊組成，加上不同明度的變化，畫面會形成良好的前後空間感。

37

（五）空氣透視法

　　大自然受空氣中之水氣、灰塵影響，近者細部清晰，明暗對比強烈，遠者顏色變淡，只見大略形狀（圖37）。

（六）色彩法

　　近者色彩的彩度較高，遠者通常彩度較低。同時暖色系有前進感，寒色系則有後退感（圖38）。

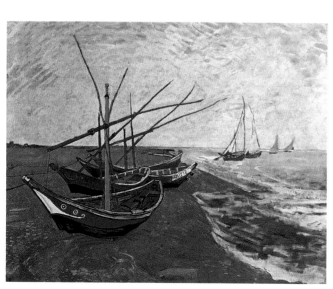

38

37. 郭明福 奇萊朝陽 1997 水彩
 近景描寫極為精細，色彩呈現鮮明的黃綠色，中景之後山峰變模糊，僅出現大塊輪廓，而且顏色變淡轉變為藍紫色，精湛的技法表現了絕佳的空間感。

38. 梵谷（Van Gogh）海邊的漁船 油彩
 暖色及高彩度有向前的感覺，寒色與低彩度有後退感，加上前大後小及重疊的應用，創造了畫面的良好空間感。

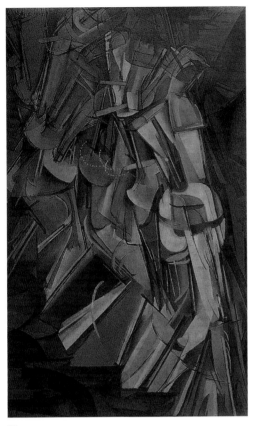

39

六、時間（Time）

　　動態、光線、音樂都屬於時間的要素，除了常見於電影、電視、戲劇、光線藝術（Light art）、電腦多媒體（幻燈）等表現外，它亦存在於靜態的平面繪畫或立體雕刻，其實連環漫畫就是表現時間的推移。藝術家為了追求力動性，使用強烈對比的色彩、斜線、銳角、螺旋形或是流動的曲線及光線的投射，都會造成視覺觀賞的動感，而動感就會造成視覺的時間延續作用。

　　1909年出現的未來主義（Futurism）畫家反對過去那些描寫靜態沈鬱之藝術作品，特別強調力動與速度之美及喧囂的韻律，以動態感的線條、形與色，表現騷動的現代生活。在杜象的下樓梯的裸女（圖39），以很多前後重複的線條來表達，造成緊張速度的動感，形成時間的延續。今日一些攝影家以慢速移動或重複曝光等技術，亦發揮了相同的效果，這些時間的要素，創造了視覺上獨特的動態美感。

39. 杜象（Marcel Duchamp 1887～1968）下樓梯的裸女 1912 油畫
40. 蔡明勳 飛越 1993 油彩
　右邊小紙飛機的銳角造形與強烈的明暗對比，加上背景的流動筆觸，形成一種向左邊快速移動的力量。

40

七、統一（Unity）

　　統一是通過一些視覺上的連結設計，使所有的元素能有一致性，呈現類似和諧的一種整體印象。這是藉「群化」原則的建立，利用這種共同性，使得畫面具有緊湊的組織力（註四），如果這些圖形是分散、沒有關聯性的，將造成作品的雜亂，缺少統一的美感。

　　在美學上「變化統一」（Unity in Variety）即統一中有變化，變化中有統一（圖41）。這是設計上一項很重要的法則，不同於剪貼簿上，只是保存個別圖片或資料，相反的是要注意部分與部分間的關係，甚至部分與群體之間須存在視覺統一的愉悅美感。所謂「變化」指的是色彩、造形、位置、比例的變化和各種元素的配置變化。缺乏一些變化的要素，作品會形成單調，且失去活潑性，進而沒有生命力，但若沒有一些統一的概念，畫面過於複雜，則會擾亂或分散觀者的注意與興趣。因此，優秀的作品，須在變化與統一的靈活設計方面來吸引觀者的注意。以下為達成畫面統一的幾個常用方法：

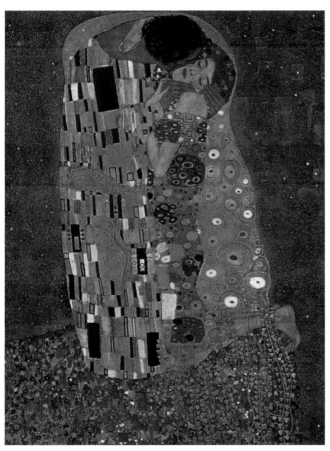

41. 克里姆德（Gustav Klimt 1862～1918）吻 油彩

這是一幅描寫男女情愛的作品。畫中男生衣服用方形圖案，女生則用圓形表示，分別形容剛強與溫柔。同時以方形圖案為主的部分出現了少許圓形符號，以圓形符號為主的女性身上也看到了少許的方形圖案，在相互呼應之下，不同的造形產生融合的感覺。在色彩方面，身體部分以金黃色為主，而下方有特別鮮豔的紫色和綠色的花草，然而，兩者之間也可以看到另一方的色彩，形成色彩的調合。至於人物與花草的描寫極為複雜，因此，其餘的背景則是用簡單而接近平面性的表現，在變化與統一的原理設計之下，構成一幅富有節奏美感的作品。

註四 見美術心理學 王秀雄著 p.230

（一）集中

　　在作品中為了豐富內容，避免單調而安排許多主題，卻容易造成視覺的混亂；此外，不同性質的元素容易形成構圖的分散與孤立。解決的方法就是將這些瑣碎的事物、圖形，加以連接、集中、組織而結合成一個大的群組，畫面雖然複雜，但會有統合、整體的感覺（圖42、43）。

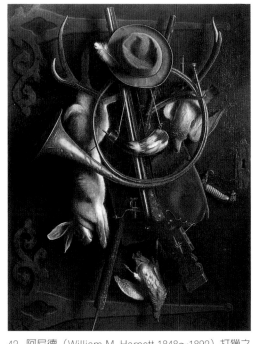

42. 阿尼德（William M. Harnett 1848～1892）打獵之
　　後 1883 油彩
　　畫面由許多小而複雜的東西組成，透過集中的安
　　排，可以避免分散而造成視覺的混亂。

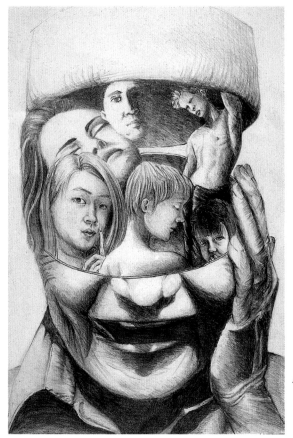

43. 劉淑慧 群像 鉛筆素描
　　以家人或同學甚至喜歡的明星偶像為對
　　象，人物的動態比例均不相同，經由集
　　中的設計構成統一且富有變化的畫面。

(二) 反覆

是一種廣泛而實用的方法，利用色彩、形狀、肌理的類似重覆，畫面所有元素間的群化作用，造成相互呼應的一種融合舒適感。為避免完全相似的元素一再的重現，會產生單調的現象，因此將不同大小的形狀，不同明度、調子的色彩，以及不同粗細的線條，在反覆、漸變中加以應用，形成一種充滿抑揚頓挫的韻律美感，便能創造活潑、統一的畫面（圖44、45）。

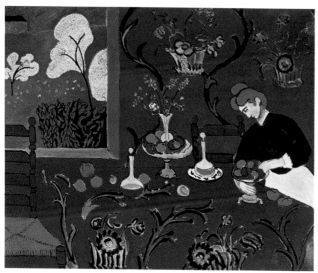

44. 馬蒂斯 紅色的和諧 1908 油彩
圓形（水果、瓶、盤、頭髮），曲形（盆栽、樹木）和方形（椅子、窗戶、房子）在畫中的的反覆出現。同時以紅色為基調的室內，出現了綠色與藍色，正呼應了左後方戶外的藍天與綠草。而且戶外的大片藍天、綠草中亦出現了非常小面積的黃色與紅色配置。這一張色彩對比強烈的畫面，在反覆、漸變的運用中，建構了一種變化與和諧的美感。

45. 康丁斯基（Kandinsky 1886～1944）圓 1926 油彩
相同圖形的重複出現，為避免過分統一而產生單調感，利用大小及色調的漸變，形成一種統一中的變化。

（三）連續

　　通常是線、形體、方向的連接，會產生從這一邊到另一邊移動的視覺引導。透過移動軌跡的適當安排，巧妙聯結所有的圖形，形成視覺上的優美旋律，並能促進畫面的統一。這種連續的概念，亦常見於目錄、雜誌編輯及平面廣告設計，尤其是在跨頁的編排，將商標、標題或插圖與照片等不同的元素連接形成視覺上的複數群化。利用一些有關聯性或同樣的圖形架構組成一種連續而類似的樣式，是有助於強調整體的統一印象（圖46、47）。

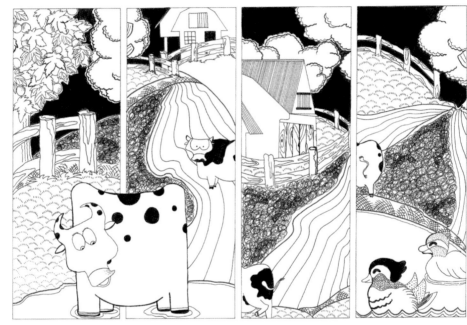

46. 詹梅芳 牧場 1998 針筆
　　四格畫面中，乳牛、牧場、欄杆、道路的反覆、連接構成似聚似離，忽遠忽近的微妙移動。

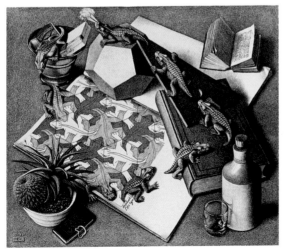

47. 埃歇爾（M. C. Escher 1898〜1972）爬蟲 石版畫
　　圖中的爬蟲離開了書本後，沿著書本與靜物的重疊與連接方向行進，最後又回到原點，形成了十分有趣的移動。

（四）聚散

在構圖設計上，所有的物體過分的集中可能造成擁擠的壓迫感，相反的，如果每個圖形都是獨立，保持相同的間隔距離，又會形成散漫沒有重點，都是沒有美感的。

一般而言，重要的主題附近，利用較多數量的物體聚集或重疊，形成一種主要的群組，凝聚畫面的焦點，其餘部分則配置單獨或較少數量的物體，可以減弱它們的分量，成為陪襯主題的角色。總之，構圖上需有大小、聚散、疏密、漸變、重疊的設計，以增加畫面的活潑與變化（圖48～49）。

40. 阿尼德 古老的小提琴 1886 油彩
 這是一幅很有輕重、節奏美感的作品，構圖取材十分平凡，但是經由小提琴、弦與樂譜的重疊集中，組成畫面最重要的部分。其餘則分散著單獨的信封、貼紙、扣環等作為陪襯，形成良好的賓主關係。

48-1 良好

48-2 太集中

48-3 太分散

(五) 圖形

　　所謂圖形,這裡指的是幾何圖形。根據學者經由科學方法證實,在自然寫實的形狀、抽象的圖形與幾何圖形相比較下,幾何圖形是最佳的圖案。具有簡潔、明瞭的特性,最容易吸引人們的注意,而且讓人印象深刻,同時也是一種很實用的統一方法(註五)。通常作品中,會配置不同的元素與色彩變化,然後藝術家喜歡再藉著三角形、橢圓形或是對角線等幾何圖形組合成一個群體,形成變化中有統一的絕佳構圖(圖50～55)。

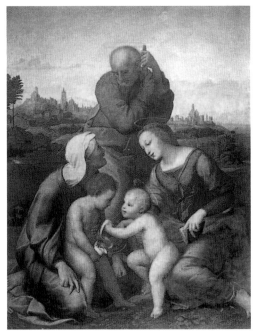

51

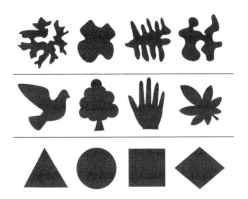

50

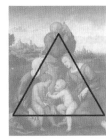

50. 圖形表。
51. 拉斐爾(Raphael 14834～1520)聖家族。
52. 秀拉(Seurat Georges 1859～91)水浴圖 1883 油彩。

註五 見風景油畫 毛蓓雯譯 p.40

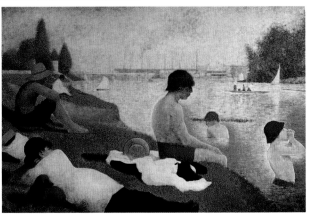

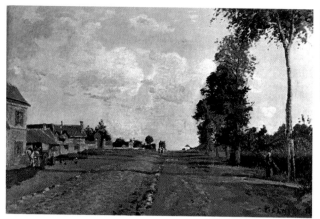

53

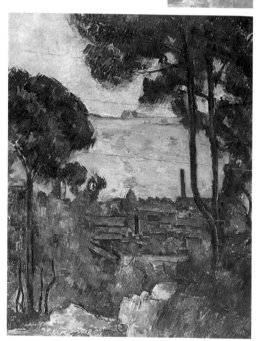

54

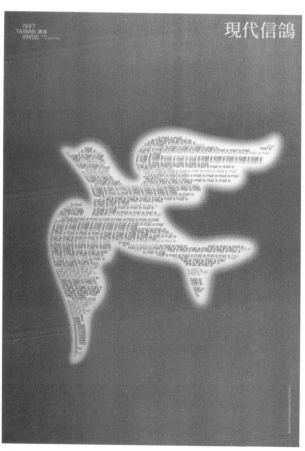

55

53. 畢沙羅（Pissarro 1830～1903）鄉村道
　　路 油彩
54. 塞尚 風景 1882 油彩
55. 施令紅 現代通信 1997 海報設計
　　大而簡潔的鴿子圖形，是由許多細小的
　　文字組成，有一目了然的作用，容易讓
　　人印象深刻。

八、均衡（Balance）

　　均衡是使構圖達到視覺及心理的一種安定與舒服的主要形式。均衡又稱平衡，在無形軸線的左右或上下所排列的元素，雖非完全相同，但在質與量方面，並不偏重一方，在心理感覺上恰好相等的分量（註六）。均衡的形成，決定於畫面的形狀、明暗和色彩的應用，因為形狀的大小、繁簡與不同的質感，以及色彩的彩度差異，線條的粗細與構圖配置，都可能造成不同的重量感覺。然而，良好的設計須融合平衡與動態兩種相反的力量，即使最重視單純、靜謐的希臘雕刻，也在大理石雕的衣褶中顯出動態，如果缺少動態，畫面會顯得死氣沉沉。

　　至於「對稱」（Symmetry），是以畫面中心假定直線為軸，左右或上下所排列的媒材，完全相同的一種最安定形式，產生穩重、安定、整齊的感覺，常見於建築設計及文藝復興時期的一些藝術創作（圖56）。但對稱容易造成過於單調與嚴肅，因此，一般繪畫設計所謂的「均衡」，通常指的是較活潑自由的非對稱均衡（Asymmetrical Balance）（圖57）。

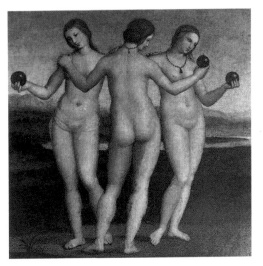

56

57

56. 拉斐爾 三女神 1504
57. 傅作新 生與死 2000 油彩
58. 曾坤明 西風 1998 油彩

註六 見藝術概論 凌嵩郎著 p.187

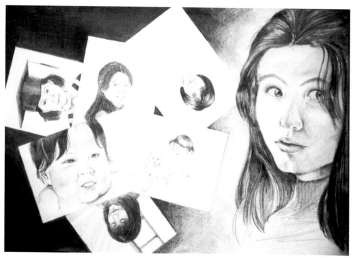

59

茲說明如下：

（一）位置

　　愈接近中心者重力愈輕，反之，愈遠者重力大。因此，接近中央的大圖形可與較遠的小圖形相平衡（圖58）。

（二）數量

　　以較多數量來平衡一個大的物體（圖59）。

（三）形狀

　　小而不規則的形狀，可以平衡大而規則、安定的形狀（圖60）。

（四）肌理

　　小而質感肌理明顯者可以平衡大而沒有肌理者（圖61）。

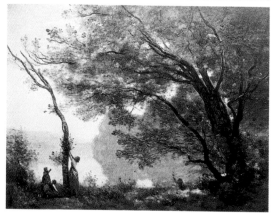

60

59. 吳睿欣 鉛筆素描 1995
　　以幼稚園到大學不同相貌的重疊、旋轉設計，在畫中作者以平衡、活潑的構圖來描寫個人成長的過程。

60. 柯勒（Corot 1796～1875）清潭追憶 1864 油彩
　　左方的三個人物雖然很小，但是造形與色彩都很有變化，因此可以和右方巨大的樹木，取得重量的平衡。

61. 竇加（Degas 1834～1917）浴 1890 油彩
　　占據畫面較小的左方部分，有明顯的筆觸肌理變化，造成強烈力量。而右方的牆壁及床雖然占有較大的面積，但十分簡單、光滑，因此左右構成良好的平衡關係。

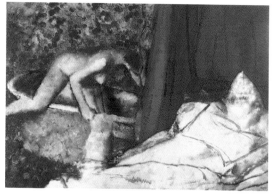

61

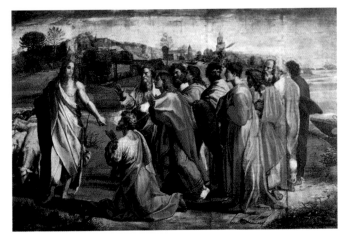

62

65

63

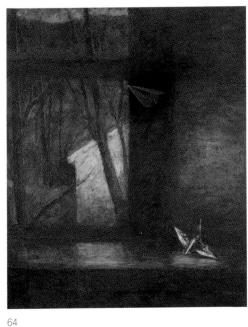

64

62. 拉斐爾 1515 不透明水彩紙
所有的人視線都朝向左方的一個人身上，造成一種
力量的集中，因此可與右方眾多的人物取得平衡。

63. 林文昌 貝的聯想 1993 壓克力

64. 蔡明勳 時空 1993 油彩
左邊的小房子，明暗對比十分強烈，而占大部分右
邊的景物其明暗變化較小，因此畫面顯得平穩、安
定。

65. 小且暗者，其重量會相當於一個大且亮者。

（五）方向

　　因視線集中成為焦點的小圖形，可以平衡數量多而大的圖形（圖62）。

（六）放射狀

　　是一種環形排列的對稱形式（圖63）。

（七）明暗

1. 明暗對比強烈處，重量較大，對比不大者力量較輕，所以小面積的強烈對比，可與相等缺少對比的大面積相平衡（圖64）。
2. 小且暗者，其重量相當於一個大且亮者（圖65）。
3. 明度高的輕，明度低的重。故高明度宜在上面，而低明度在下，可獲得均衡。

（八）色彩

1. 小面積的高彩度可以平衡大面積的低彩度（圖66）。
2. 暖色有膨脹的感覺，寒色有收縮的效果，因此在同一明度下，小面積的暖色可以平衡大面積的寒色。

（九）水平與垂直

　　相同方向移動的線條會造成力量偏向一方，因此水平、垂直的交互安排，構成一種安定與活潑、靜止與動態的平衡美感（圖67）。

66

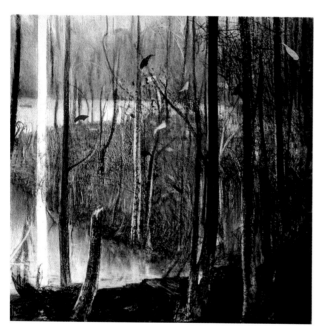

67

66. 蕭文輝 蛇的草埔 1993 壓克力
　　左方的紅色、藍色與黃色的小蛇，所占面積雖小但為高彩度，因此構成畫面的微妙平衡。

67. 珍·貝洛（Jane. A. Barrow）乍現 1991 油彩
　　利用水平、垂直和曲線構成一幅穩定而活發的風景畫。

68A

B

A：從左下而右上移動的斜線，令人有上升的感覺。
B：從左上而右下之斜線，造成下降的感覺。

（十）上下、左右

　　從視覺的心理現象，位於畫面上部感覺較重，故在構圖、編排設計上，下方常配置較大的圖形，來維持視覺的平衡；另外，根據一般人觀看方向的心理，常從畫面的左邊進來而往右邊看的習慣（圖68），形成視覺的停點在右端（註七）。因此，不少畫面的重心或視線的結束點，大都靠近右邊的上角，感覺較為自然（圖69）；反之，若重心出現在右下角，可能造成力量從左上端，向右下端傾斜，促使整張畫失去了安定感。

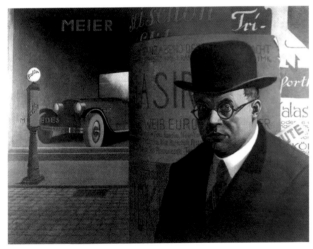

69. 史爾茲（Georg Scholz 1890～1945）自畫像 1926
　　畫面的焦點，安排在右上角的人像臉部，形成畫面的重力平衡（69a）。若將焦點的位置下降，整幅畫驟然消失原有的安定感（69b）。此外，右下方會造成下降的較大重力，故放置在左上角的大圖形，和右下角的小圖形，可以取得相當平衡關係（69c）。

註七 見美術心理學 王秀雄著 P.213

69

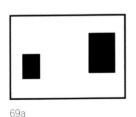
69a

69b

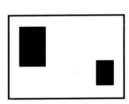
69c

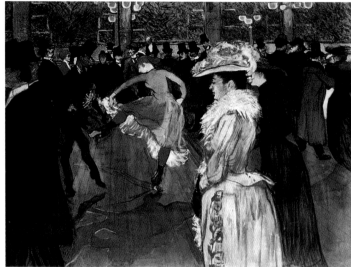

70

71

九、比例（Proportion）

　　比例指的是畫面中部分與部分間的關係，或是部分與全體之間的關係。自古以來，被認為最具美感的比例形式就是黃金分割率（Golden Ratio），即短邊與長邊的比為1：1.618，以此類推3：5、5：8、8：13等，均是合於黃金分割率。若以A為大邊，B為小邊，其公式為B：A＝A：（A＋B）或A：B＝（A＋B）：A，我們平常的門窗、桌椅和書籍，大都屬於這種矩形。

　　從古希臘開始，就常見這種比例形式應用在雕塑建築上，同時繪畫構圖中，主題大都被安排於任何一個黃金點上，也就是畫面最理想的位置，看起來既舒服又有美感（圖70、71）。否則，將主題安排於中央部分，會有呆板的感覺，另外，若配置於太高或太低，以及太偏於側邊，都會造成主題失去它在畫中應有的重要分量，同時畫面可能失去平衡。

70. 黃金比例，將畫面的高度或寬度乘上0.618，就可以找到黃金點，也就是畫面上最理想的中心點。

71. 羅特列克 紅磨坊的舞會 1890 油彩。

72. 黃啟倫 泰 鉛筆 壓克力
　　微小的主題在寬廣的空間，形成一種飄渺、孤立的意境。

72

73

另外要研究的是，一張畫中構成的圖形，其占有全部畫面比例的大小，因不同的設計，對於整體視覺會有很不一樣的結果（圖56）。一般而言，最適中的理想比例是符合前面所提到的3：5的黃金比例，也就是畫中所有設計圖形的總合，所占有整張畫面的面積，其比例應該達到超出1/2，否則會覺得整個構圖中，因為畫的圖形太小或太少，剩餘的空間占據太多而形成收縮的感覺，顯得渺小沒有分量。反之，若是所畫的東西的總合面積超出4/5的畫面，幾近占滿所有的畫面，就會有放大膨脹的效果而產生過大的壓迫感（圖57）。

但是到底何種比例、大小才是最好的設計，應該是依據畫家所需要的策略。感覺太渺小或有壓迫感，其實也不是完全不對的設計，若是作者刻意應用不尋常的誇張比例進行構圖，反而創造了視覺的變化與活力，進而更能發揮作者絕妙的創意。

此外，在構圖中畫面配置的所有圖形，較大者就容易成為重要的主題。如果是以超大比例的圖形，更會形成具有誇張效果的壓倒性視覺焦點。

74

73. 不同比例的設計，會形成不同的意象。大空間中的貓顯得渺小與孤寂，在另外一張放大特寫的畫面，貓則變得十分巨大與強悍。
74. 埃歇爾（Escher）甲蟲 1935 木刻
巨大的甲蟲幾乎占滿整個畫面，呈現了擁擠的壓迫感並且有一種向外膨脹的力量。

十、對比與調和（Contrast & Harmony）

調合是把同性質或類似的東西組成，包括形態、色彩、質感等，調合是一種和諧狀態，可以造成一種秩序的美。至於對比這種形式是兩種性質完全不同的元素並列，形成極大的差異性，容易讓人產生強烈突出、明顯等印象（圖76）。例如紅與綠、明與暗、濃與淡、剛與柔，在文學中亦喜歡以悲歡離合為題材。

一般而言，類似的形、色並列會生融洽、調和的統一感（圖75）。然而利用不同的明暗或色彩或形狀的對照下，將使畫面形成高低起伏且具有強烈變化的節奏感。在不同元素的互相襯托中，除了加強了主題的力量，並使人興起一種突兀、活潑的情緒。總之，過度的調和易生單調，但若是過度的對比也會顯得雜亂無章，因此調和中存著對比，對比中仍需顧及調和，所以調和有助於畫面的統一，而對比的應用則可以促進構圖的變化。

75. 林學榮 卡片設計
　　作品中使用相似的圖形與類似的顏色，形成十分
　　融洽的調和感。

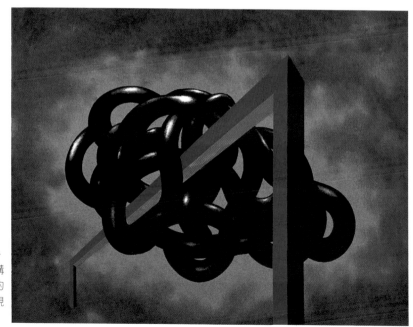

76. 郭維國 挑釁 1993
　　油彩
　　運用曲線與直線、
　　紅色與黑白的構
　　成，造成形與色的
　　強烈的對比，表現
　　了衝突與緊張。

76

十一、色彩（Color）

　　色彩是所有元素中最能引發觀者的情緒反應，在沒有了解主題及看清楚形態之前，色彩已經傳達了各種氣氛。例如黃色、橘色、紅色，給我們一種溫暖的感覺，並喚起熱情、愉快的反應；藍色、綠色有靜止、不活潑的感覺，並表現了憂鬱及沮喪（圖77、78）。在非具象中的繪畫作品，色彩更是造成主題感情反應的主要關鍵。藝術家根據自己的感情與經驗，選擇了個人的配色模式，色彩對於每個人從心理與生理方面，會傳達一定的感覺（圖79）。

　　相同的畫面，因為不一樣的配色，造成融洽的柔和感，也會形成強烈的明快感。同時，色彩產生的聯想與抽象的象徵意義，如紅色的熱烈、憤怒，黃色的高貴、緊張，藍色的冷靜、憂鬱，綠色的和平、新鮮，白色的光明、純潔，以及黑色的神祕、嚴肅等，都可能因時地或傳統而異，但對畫家而言，更重要的是形、色在畫面的相互聯繫或整體構成，因而創造了豐富的視覺語彙（圖80）。

　　生活裡不論繪畫、服裝、室內設計、建築、工業產品、包裝等，都與色彩有密切的關係，而且有愈來愈重要的趨勢。近年來興起一股色彩理論研究的風潮。對於初學者而言，首先要對色彩一些基本原則有些微的認識，例如色彩的三屬性（色相、明度、彩度），色彩是光線的產物，但並非永遠不會改變：色彩會因為在不同的光線下或受到周遭不同色彩的影響而改變等基本知識。

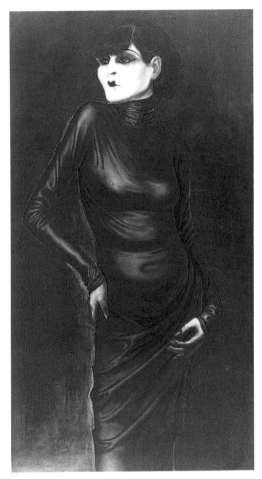

77

77. 迪克斯（Otto Dix 1891～1969）舞者 1925
　　以紅色調為主的畫面，充分表現女性舞者的熱情與活力。

78. 畢卡索 盲人的食物 1903 油彩
　　這是他在藍色時期的作品，以藍色為基調的氣氛中，更能表達貧窮人家的沮喪與無奈。

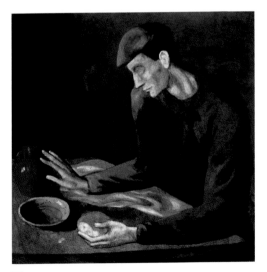

78

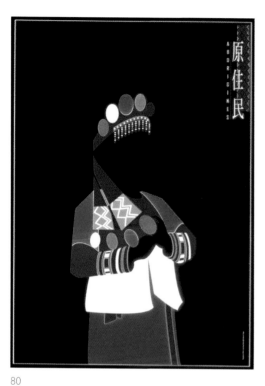

80

79

（一）色彩的類型

1. 固有色

　　在自然的日光下，一般我們所認識的物體原色，例如綠色的草地、黃色的香蕉等（圖81）。

81

79. 康丁斯基（Wassily Kandinky 1886～1944）即興 1914
　　抽象畫中，色彩成為作者表達情感最重要的元素。
80. 施令紅 原住民 1996 海報設計
　　簡潔的造形加上明亮的對比色，充分的表達了原住民的純樸與熱情。
81. 聖路易市風景 1992 攝影

82

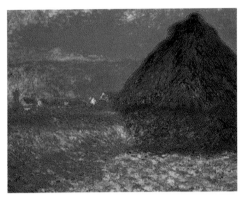

82a

2. 視覺的色彩

受不同光源影響所形成的視覺色彩。同
一物體在白天、夕陽、晚上或室內日光
燈、蠟燭光等不同的光線下，物體的色
彩不再是原來的固有色。另外，距離也
會造成色彩的改變，如遠山會變得較藍
（圖82）。

3. 主觀的色彩

藝術家不再使用實際的自然色彩，而是
從設計、美學、感情的思考，很自由的
應用個人主觀的感性色彩，幾乎完全脫
離原來的自然色彩，形成一種色彩誇張
與強烈的視覺感受。20世紀以後的現代
美術大都捨棄自然主義，因此，感性主
觀的色彩變得十分重要，特別是非具象
（抽象）的表現（圖83、84）。

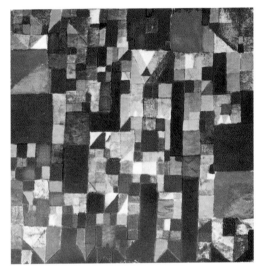

83

84. 莫內（Monet 1840～1926）中午的乾草堆 油彩
　　莫內作了許多同系列題材在不同時間的觀察寫
　　生，目的在研究同一主題，因為不同的光線照射
　　下，其原來顏色（固有色）隨之改變所呈現的不
　　同面貌。
82a.莫內 黃昏的乾草堆 油彩
83. 克利 繽紛的城市 1921 油彩、粉彩、紙板
84. 郭怡伶 人像 2001 壓克力、彩色墨水
　　大膽使用寫實與對比色彩的組合，一張普通的人
　　像畫變得十分特殊，亦創造了奇妙的視覺意象。

85　十二色相環

（二）色彩調和的方法

調和的色彩是指具有某種秩序組合的色彩，會使人產生美感及愉悅的視覺感受；而不調和的色彩，則會使人產生不愉快的感受。至於色彩的調和，可分為類似調和以及對比調和，而彩度和比例的改變，皆是影響色彩調和的因素。參照十二色相環（圖85）與星形展開圖（圖86），可以找出基本的配色方法，如下：

86. 伊登（Itten）色立體星形展開圖
 最頂端的白色在中央，星形的尖端為黑色。共分為7個明度階，其中第四階為純色，向內則明度愈高，向外則明度愈低，同時彩度遞減。

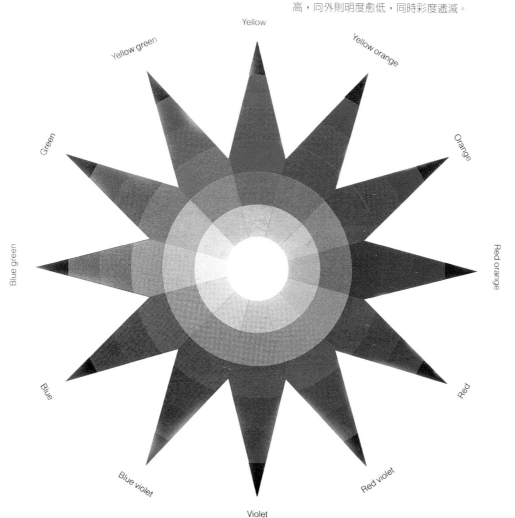

1. 以色相為主的配色

單色畫（Monochromatic）

同一色相，加黑或白或灰，所構成的配色，使人有穩定、平靜、樸素或獨特的感覺。須注意明度及彩度上的變化，否則會顯得單調（圖87）。

類似色（Analogous）

類似色為色相環30°～60°內之相鄰色彩之配色，容易產生調和的感覺，比同一色相較為活潑且富於變化（圖88）。

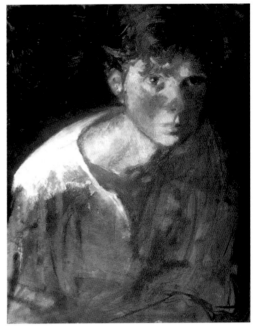

88

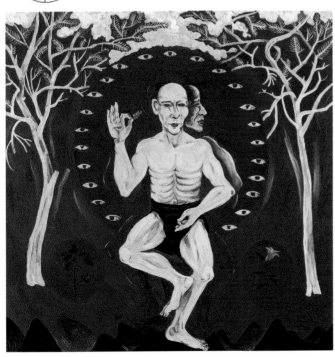

87. 傅作新 求道者 2000 油彩
以穩定的對稱構圖加上簡單的色彩，表達了求道者之寧靜、樸實的心境。

88. 珍‧貝洛 自畫像 油彩
在類似的色調中，配合了深暗背景的強調，畫中的人像顯得溫和平靜，然而眼神中流露著一股迷樣般的期盼。

87

對比色（Contrast）

對比色相的並置配色，是指定色與其在色相環上120°～150°內之配色，具有活潑、明快的感覺，常見於戶外運動海報或青少年服裝設計（圖89）。另外，印象派畫家亦喜歡使用對比色來表現陽光下的自然景色，形成一種亮麗、明朗的風格。若使用高彩度容易產生對比過強，可利用明度、彩度的變化或調整面積比例來取得調和。

補色（Complementary）

位於色相環180°對角線的兩色之並置配色，形成視覺上最強烈、醒目、鮮明的效果，常見於野獸派作品（圖90）。然而，補色強烈對比易產生喧鬧、眩目等不舒服的感覺，若改變其中某色的明度、彩度或在兩補色之間加上無彩色（黑灰白）的間隔色，也可以調整面積比例來達成效果。

89

89. 傅作新 天堂 2000 油彩
　　一家人嬉戲於空曠大地，男主人撐起妻子、兒女，動作十分活潑有趣。在明朗的色調中更顯得無比的歡樂與希望。

90. 馬爾克（Franz Marc 1880～1916）狐狸 油彩
　　德國表現主義的代表畫家，誇張、簡化的造形與鮮明的色彩，建立一種強烈的風格。

90

2. 以色調為主的配色

以色調為主的配色，是與明度、彩度有密切關係。其中產生高低不同的明度與彩度的變化，更能加強配色的意象與感情。

明色調（輕色）

顏色中加上大量的白色，明度變高，同時彩度降低，畫面形成亮而淡的感覺，呈現淡雅、甜美、輕鬆的意象，具有女性柔和的氣質。由於明度差小，容易形成畫面的散漫無力，因此可以使用小面積的中、低明度色彩以增加畫面的變化（圖91）。

暗色調（重色）

顏色中加上大量黑色，明度變低，彩度亦降低，畫面變得很暗而重，形成一種深沉、穩重、神祕的意象。為避免大面積的低明度所帶來的遲鈍、暗滯的感覺，宜調整小面積的明度差，畫面會較為生動（圖92）。

濁色調

將兩種補色，如紅色和綠色，依照不同比例再加上白色混合而呈現灰色調的濁色，

91

92

看起來色彩十分優雅、成熟與樸實，具有微妙的和諧，然而色調卻生氣勃勃（圖93）。

91. 傅作新 山之音 2000 油彩
 沐浴在大自然中的原住民歌聲，在明朗的色調中，傳達一份和平、清新的美感。

92. 蔡明勳 追尋 1993 油彩
 暗色系的深沉氣氛中，將紙飛機帶入憂鬱、神祕的境界。

93. 史婕貝格 姐妹 1913 油彩
 姊妹的愉快臉龐，在濁色調中更能顯現出兩人成熟而融洽的情感。

95

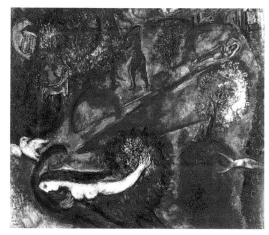

96

94

3. 主色

　　指整個畫面中，占最大面積的顏色就是這幅畫的主色，畫面並非單色而是小部分分散著其他色彩。主色可以決定畫的感情，如紅色系能強調熱情，藍色能表現憂鬱（圖94、95），紫色系可以加強神祕性。同時畫面如果缺少了主色而出現各種不同的顏色，容易形成視覺的混亂，因此選擇了主色，使畫面容易產生調和的色彩美感（圖96）。

94. 吳孟芸 男人的戀物癖 1999 彩色墨水
以紅色為主的配色，以幽默的手法暗示男人也有強烈的購物狂熱。

95. 蕭文輝 壽者採藥 1997 油彩
以冷色為主的配色，整個畫面籠罩著憂鬱、神祕的氣氛。

96. 夏卡爾（Chagall 1887～1985）雅歌 1960 油彩
構圖是由許多小而複雜的元素構成，容易造成視覺的混亂，因此用紅色基調來統一畫面，另外以小面積的藍色作變化。

4.彩度對比

　　將彩度高低不同的顏色並置，所產生的對比現象稱爲彩度對比（註八）。高彩度的色彩，顯得較鮮豔、強烈，至於低彩度的配色，易給人穩定、樸素的感覺。這種現象常用來描寫畫面的賓主關係，也就是畫面的重要部分使用高彩度的色彩，並且配置較小的面積，至於較不重要的部分或背景，則使用低彩度色彩。降低彩度的方法，通常將色彩加入白色、黑白或補色，都可以產生降低彩度的效果（圖97、98）。

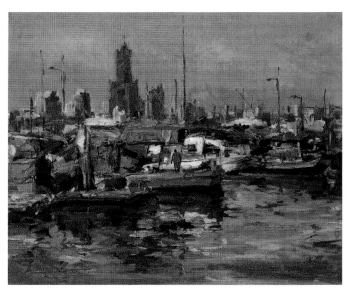

97. 蘇憲法 高雄漁家 1998 油彩
　　在大面積的濁色調中，使用高彩度色彩的巧妙強調，猶如畫龍點睛的作用，整張畫因而顯得格外生動。
98. 郭懿慧 彩繪人生 2000 水彩
　　高低彩度的微妙配合，形成畫面優美的輕重節奏感與良好的賓主關係。

註八　見色彩計畫　鄭國裕、林磐聳編著 p.50

97

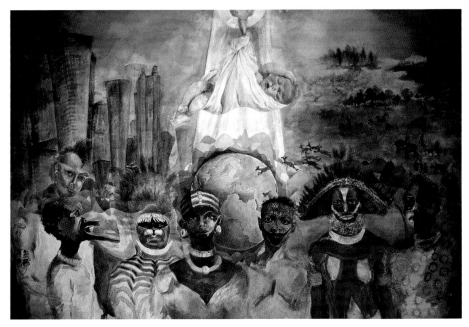

98

5. 前進色、後退色

　　色彩會使人產生不同的心理感覺，例如暖色會產生溫暖、膨脹、積極、前進的感覺。涼色看起有寒冷、收縮、消極、後退的感覺。特別是風景畫中，適當的使用前進與後退的色彩機能，容易表現良好的立體感與空間感，將暖色配置於前景，而後景則使用涼色，是一種表現前後景深的常用方法（圖99）。

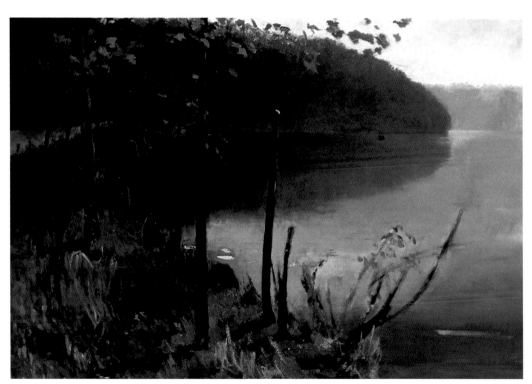

76. 珍·貝洛 風景 油畫
　　使用鮮豔的紅、黃色點綴於前景地面，除加強了色彩的視覺戲劇性
　　外，更拉大了前後空間的距離感。

十二、強調（Emphasis）

強調是指在整體作品中，故意加強某一部分的視覺效果，使其顯得特別突出，而富有吸引力。依據一般人的視覺舒服愉悅感，當集中意志觀看某一個對象物時（如同攝影的對焦作用），自然會形成視覺焦點（Focal point），而其餘部分逐漸模糊不清，若同時要求對焦於所有物體上，是很困難而且不舒服的，換句話說，當每一個圖畫都很清晰或分量相等時，會造成賓主不分，失去重點。

總之，運用一些方法來強調、凸顯畫面的重要部分，並藉由一些美的形式設計來吸引觀賞者的興趣，除了滿足欣賞者的視覺享受，並能很快而且充分的傳達作者所要訴求的理念。

以下有許多可以運用的方法：

（一）對比

在前面所提到的對比原理，是表現出兩個相等地位的矛盾或相互對立的現象，然而，強調方法中的「對比」指的是整個圖畫中，強化主題的與眾不同而成為整張作品中最重要且最吸引人的部分。其方法如下：

1.形狀

（1）構圖中以許多小而複雜的成分組成，其中一個較大而單純的形會特別凸顯成為主題（圖100）。相反的，作品裡安排了較大而簡單的形狀，其中出現了小而精細的形狀，會成為視覺的焦點（圖101）。

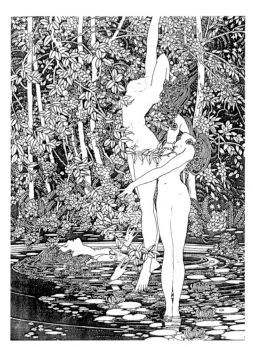

100. 奧斯丁（John Austen 1886～1948）
在小而複雜的樹林中，較大而單純的人體顯得特別醒目。

101. 李足新 夢的旅程以及若干事 1997 油彩
調色板上的靜物所占面積雖小，但造形與色彩較有變化，顯然成為畫面的中心。

(2) 作品由許多大而相似的
圖形構成，若出現小面
積且差異甚大的圖形，
這個不一樣的圖形會成
為最重要的角色（圖
102）。

(3) 重要的部分，描寫極為
精細，其餘的部分，則
輕描淡寫，模糊處理
（圖103）。

(4) 在抽象與具象組成的構
圖中，寫實、具象 的
圖形是較容易被辨識
的，因此具象的部分
會成為引人注意的焦點
（圖104）。

102

103

102. 蔡春梅 靜物 1999 油彩
右邊的可樂雖小，但描寫十分細緻，便成為畫中的
視覺焦點。

103. 郭明福 湖畔的山桐子 1996 水彩

104. 克里姆德 人像 1907 油彩
在背景與衣服均採取抽象的平面裝飾表現中，寫實
的臉更顯得突出，成為視覺焦點。

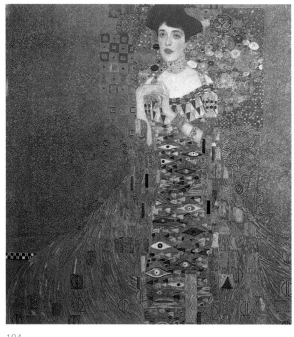

104

2. 色彩

(1) 圖畫大部分以無彩色的單色表現,然而重點處卻以彩色表現,很容易吸引觀者的注意。反之,整張畫是以彩色表現,若出現小面積的無彩色會顯得突出,成為視覺焦點,常見於插畫或廣告海報中(圖105、106)。

(2) 彩度高低不同的顏色並置,高彩度的部分顯得鮮豔奪目,易成為視覺焦點(圖107)。

(3) 以對比色或互補色來配置,會形成強烈的效果,如藍色為主調的作品中,橙色部分會十分明顯,成為重點。相同的方法在類似配色的構圖中,具運用小部分的對比色來加強其力量,成為作品的重心(圖108)。

105 蔡進興 快樂? 海報設計
　　黑白的畫面中,唯一的紅色的鼻子、嘴與快樂?字體,形成一種巧妙的呼應設計,顯得特別醒目。

107. 蔡明勳 翱翔1999油彩
　　大部分的畫面使用低彩度色彩,而中央位置的紙飛機則使用高彩度色彩,容易引人注目。

108. 蔡明勳 舞 1999 水彩
　　在紅、綠色相對比之下,小丑自然成為最吸引人的視覺焦點。

106 郭維國 慾望飛機 1999 油彩
　　黑白的人像在畫中顯得十分特別,反而成為主題。

3. 明暗

光線明暗對比十分強烈的部分，容易形成一種力量，吸引觀者的注意，成為最重要的部分（圖109）。

（二）誇張

形狀的放大特寫或加以變形，都是一種誇張的表現，具有十分有趣的視覺張力，很容易吸引觀者的注意。變形的原則是掌握對象的特徵，然後加以簡化誇張設計，至於將主題放大比例，甚至占滿了大部分畫面空間，會形成一種壓倒性的焦點，顯然誇張的手法使主題成為最強烈而醒目的角色（圖110）。

109. 蕭文輝 岸 1997 油彩
畫中白色的小鳥其明暗的對比較為強烈，顯然成為畫面的重點。

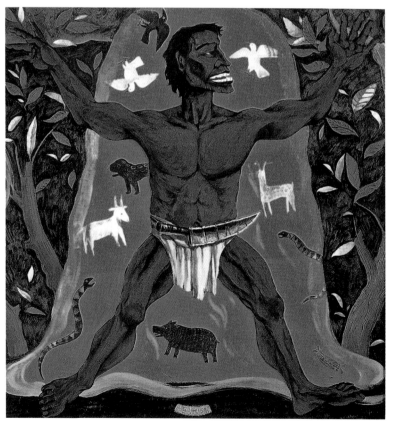

110. 傅作新 大巨人 2000 油彩
超大比例的巨人，呈現了無比的視覺張力，成為觀者唯一的目光焦點。

（三）孤立

當一個物體被孤立而從群體中抽離分開出來，在獨立的位置上，反而會成為視覺焦點。這是一種很有趣的強調方法，在孤立的情況下，會顯得較特別且與眾不同，反而會博得觀者的好奇，而戲劇性的成為觀注的焦點（圖111）。

（四）位置

將圖形刻意的放置，是另一種強調的方法。作品中當大部分圖形指引朝向同一個圖形時，會引導觀者注視這個圖形，會成為視覺焦點。其中放射的運用就是很明顯的例子，放射的中心點，自然成為最重要的部分。生活中當所有的人都注視或指示同一個方向時，我們的眼睛幾乎很難不受控制去觀看同一方向。

方向性的形成，可以依照圖形的刻意配置設計，也可以藉由明暗、線條的巧妙安排，造成視線的集中。就如同畫中的所有人物圍繞並注視中央的小孩，當全部的視點集中於一點時，自然增強了戲劇性的強調效果（圖112）。因此，你如果決定了主角後，應盡量避免有其他重大的視覺干擾，造成強調的混亂。

111. 高更（Gauguin 1848～1903）雅克伯與天使的纏鬥 1888 油彩
右上角格鬥中的天使與雅克伯，雖然遠離前方人群，但孤立的位置反而戲劇性的成為大家注意的焦點。

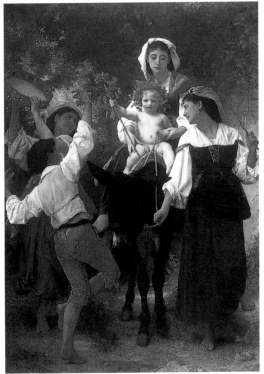

112. 波格洛（Bouguereau）收穫的路上 1878 油彩
所有人的視點都朝向小孩，這個小孩自然成為畫面最重要。

（五）強調的程度

在討論如何表達強調的方法，最主要的目的是加強畫中的視覺焦點，除了吸引欣賞者的注意外，並能加速了解作者的想法。但是過分的強調，也會造成作品失去整體感，因此，任何的強調必須考慮到一些微妙的變化及理性的判斷力，焦點必須保持部分與整體的設計，而不要一個完全相異不同的圖形，過度的強調，會造成作品的不協調與突兀。

例如在（圖113）中，在許多灰色長方形構圖中，這個不規則的黑色形狀很明顯的成為設計的焦點。但一個很特別明顯的焦點，並且與其他的元素沒有任何的關聯，似乎是壓倒了其餘的設計，造成太過強烈且脫離了整體的效果。比較（圖114）及（圖115），同樣可以看到非常清晰的重點，不過使用的卻是一種漸進的強調。相似的線條、形狀與色彩的反覆出現，在作品裡，這些微妙的調子變化，維持了強烈但融和的感覺。

因此，除了在海報及廣告中，因為常出現在公共場所或報章、電視媒體上，設計師偶爾刻意運用完全不同的特別強調，達到快速且容易了解的效果（圖116）。相對的，在純美術中，藝術家較重視表現調子及節奏的豐富變化，營造整體微妙的氣氛，加強了作品的深度與內涵，需要仔細欣賞漸漸體會其意猶未盡的美感。

114

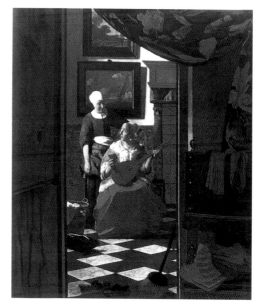

115

113

113. 畫中唯一不規則的圖形，與其他的方形比較之下顯得十分突兀而失去整體感。
114. 蘇憲法 黃綠之間 1998 油彩
　　相似的形、色反覆的使用，花卉在漸變的強調中成為畫面的主題。
115. 維梅爾（Vermeer 1632～75）情書 1669 油彩

　　總之，如果使用太過突兀的強調方法，造成壓倒性的支配焦點，這種強迫式的焦點，因而破壞了設計的完整性。一張好的作品，須符合統一的原則，也就是圖畫中每個元素必須考慮與其他元素的關係，在相互呼應與襯托之下，創造了富有節奏的視覺語彙。

（六）失去焦點

　　一種明確的視覺焦點，是否是一個成功的設計所必需的，有時也會出現否定的答案。有些作品中，我們並無法察覺真正的焦點所在，因為出現在畫裡的每個圖形都十分清晰且具有相等的分量，或是反覆使用相同（或類似）的形，並沒有任何部分顯得較重要而成為焦點。

　　要不要維持畫中的視覺焦點，關鍵在於作者的創作理念，依據畫家目標，他從一種不同的觀點，故意忽略視覺焦點，而採取一種較為曖昧不清的強調方法，整張畫中沒有一個區域是較突出的，看不出真正的視覺重點。例如在普普派畫家安迪沃荷其題名為「綠色的可口可樂」的畫中（圖117），出現一個重複沒有改變的可樂，相等的質量沒有任何對比，重複的使用成為設計的唯一形式，但是這張畫反映了現代社會對於垃圾食品及商業活動到處氾濫的嚴肅批判，而可樂的重複出現，更有加深印象的作用。再以（圖118）為例，畫中並沒有一個明顯的焦點，只是重複小孩天真可愛的笑容，以相同的形式來表達作者對童年的美好回憶。

　　由於作品沒有明顯的焦點，反而迫使觀者必須專注的去觀察與了解每一個圖形，透過相同的動作一再重複，建立了令人深刻的印象，進而加強突顯主題的特別意義（註九）。

116. 蔡進興 環保×保 1994 海報設計
本設計主要目的在喚醒人們對環保生態的重視，主題與背景之間使用差異甚大的形與色彩，造成強烈的對比，可以達到一目了然的功能。

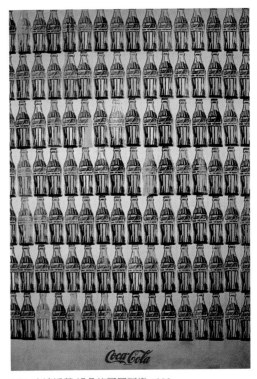

117. 安迪沃荷 綠色的可口可樂 1982

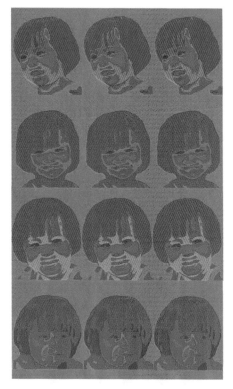

118. 蔡晴雯 我的童年POP 2001電腦繪圖
119. 馬格利特（Magrite 1898～1967）1964 油彩

註九 見Dsign Basics David A. Lauer p39～p51
註十 見現代繪畫理論 劉其偉 編著 p.73

十三、象徵、隱喻

　　作品的表現，若僅忠實複製存在自然界寫實的物象，呈現平實的畫面，缺少了一份想像空間。過分理性的結果，容易造成作品的平淡無趣。從美術史的發展過程中，對於象徵主義與超現實主義的畫作裡，充滿了矛盾與不合理的空間及現象，創造了幻想、神秘、詭異的意境，往往最能引起觀賞者的興趣。

　　象徵主義（Symbolism）是19世紀末， 文藝思潮中一個主要的流派，以魯東（Odi-lon Redon 1840～1916）爲代表。反對寫實主義，著重心靈的活動，採用象徵、寓意的手法表現感覺、夢境與主觀想像的情境。超現實主義（Surrealism）承受了部分象徵主義的遺產，興起在20世紀初。理論上超現實派由法國普魯東（Andre Breton 1896～1966）首創，其基本思想是在求取人類想像力的解脫，追求「夢境」與「現實」的統一（註十）。

　　畫家從事潛意識的夢幻世界的研究，摒去理性，否定事物的客觀性，重視潛意識與偶然性的自我表現。超現實派的畫面，自由的表現人類爲所欲爲的願望，一些現實生活所抑制的，獲得完全的解脫，將幻想的世界擴展到現實世界（圖119）。

　　今天人類處在忙碌、單調及充滿壓力的生活中，對於這些充滿神秘幻想性的作品，在視覺上更容易引起觀賞者的共鳴。這也是漫畫、卡通故事、兒童插畫中，常常運用一些天馬行空、虛幻不實的情節，往往最能滿足人們的慾望與好奇，同時激發了許多想像空間（圖120）。

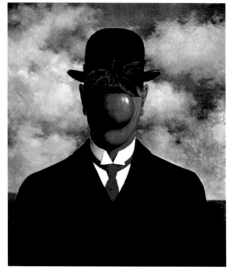

119

120

120. 吳孟芸 守月人 1996 鉛筆
121. 蕭文輝 與蛙對話 1999 油彩
　　在暗夜微光中，人物、蛙樹林與鳥兒
　　構成一幅生命風景的隱喻，畫中充滿
　　禪意，令人無限遐思。

註十一　見美學（二）朱孟實譯
　　　　p.3～p.162

（一）象徵的形式

　　從最古老的藝術開始，就存在了象徵形式。象徵藝術是在摸索內在的精神與外在形象的完全結合，其表達方式是藉用客觀的事物，以「象徵」、「比喻」的方式將自己抽象的概念，強行轉化成一個具體的事物裡。

　　一般超現實畫家所描寫的事物（內容），是用象徵性的手法來表現，而這些事物都是現實中不存在的（圖121）。象徵即顯示某一徵兆及指示的意思，作品中藉用某些特定事物、色彩或符號、圖案，來傳達視覺的某些象徵意義。一般具有象徵性事物與圖案，是代表長久以來人類共同的經驗所發展出來的。例如烏雲代表即將來臨的風雨，有變化與不安的含意，繩索會有聯繫與束縛的想像。其中象徵性的圖案、符號即是將寫實的事物圖形化，經由簡化的設計，較容易引起觀賞者的注意（圖122）。比喻的方式分爲隱喻、顯喻、寓言、寓意等（註十一）。

隱喻　是暗含的比喻，表達方式起於想像力的恣肆奔放，不願墨守成規，按照慣常的寫實描繪事物或簡單的直陳意義，於是

121

探尋各種相關的形象組合。可以任意搭配，儘量以奇異怪誕、不倫不類的事物中找出相關聯的特徵，創造令人想像不到的有趣意象。隱喻的表現，通常以夢的聯想、諷刺、幽默、不可預測的謎等方式進行，常是一種精神性的心理感覺來引起觀賞者的共鳴（圖123）。

寓言　專指以動、植物影射人事，是一種傳說或神話故事，藉動、植物的生活來說明人生道理的故事，如伊索寓言、愚公移山等。

寓意　指的是人和自然界的某些普遍化抽象概念的人格化。（例如愛、正義、和平）其表現的並非指對象物而已，而是以這個對象事物比喻別的東西，或存在某種抽象的象徵意義。例如畫一隻獅子並非只為了描寫那隻獅子，而是暗示了剛強或英雄。

122

123

122. 沈時宇 2001 水彩、Gesso
　　　將貝殼、繩子、花等不同
　　　性質的東西組合在一起，
　　　加上從水箱溢出的流水，
　　　隱含了許多象徵意義，使
　　　畫面增添更多的幻想。

123. 李足新 競技之門 1997 壓
　　　克力、油彩
　　　作者個人成長的過程，
　　　經歷數次遷徙與離家的
　　　經驗，對皮箱存著深刻感
　　　情。破舊的皮箱隱喻人們
　　　經歷的挫折與困境，而
　　　紅、黑的對比與競技場是
　　　代表人類好鬥的本性，同
　　　時潛存各種危機與挑戰。

（二）傳統吉祥圖紋的象徵意涵

　　吉祥圖自漢朝以來就非常流行，常見於建築、雕刻、繪畫、刺繡等美術之工藝設計作品，其中以「福、祿、壽」為最普遍的題材（圖124），亦反映了中國人傳統的人生目標。吉祥圖案多取材於動、植物，用具體的事物藉著「象徵」、「寓意」的手法來表現抽象的意念和感情。在眾多的吉祥圖案，有些是取其「音」同或相近，如「福」與「蝠」，或「瓶」與「平」。有的則是取其「形」相似，如「靈芝」形同「如玉」。另外，有的是基於久遠的文化累積下所形成的概念，如龍有「尊貴」、牡丹有「華麗」、梅花有「高傲」等不同象徵的意涵。這些傳統的吉祥圖紋，運用到現在的設計上面，亦能表現新奇有趣的意涵。以下介紹一些常見的吉祥圖案：

福壽如意 / 福（蝠）與壽字組合，蝙蝠在中國吉祥圖紋中應用最多，其次為牡丹花，此花
　　　　　乃百花之王，既華麗又富貴。
龍鳳呈祥 / 尊貴莊重，明君的威德，常見於結婚喜慶。
事事如意 / 柿與事同音，柿子與如意（靈芝）之組合，常用於壽誕喜慶婚禮。
萬年如意 / 萬年青與靈芝（或卍字與如意）。如意，形來自靈芝，乃千百年之菇類，象徵
　　　　　長壽百歲。卍原為梵文，音讀作萬，被視為吉祥萬福所象，通常視為萬字之變
　　　　　體。
歲歲平安 / 花瓶（瓶與平同音）加爆竹（炮竹，音同報、祝）之組合圖形，一年之始之報
　　　　　喜，驅鬼保平安。
四季平安 / 花瓶中栽月季花，如梅花、牡丹（春天）、荷花、蓮花（夏天）、菊花（秋
　　　　　天）、茶花、蘭花（冬天）；若瓶底基座有一大象之造樣，則有四季平安，太
　　　　　平有象之意涵。
三多九如 / 石榴與九個如意，象徵多子多孫（圖125）。
五福捧壽 / 壽字與四周環列五隻蝙蝠圖形。

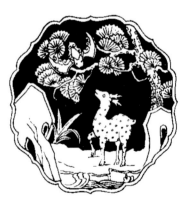

124

125

126

127

福在眼前／ 蝠與福同音，古錢加蝙蝠之組合紋樣。（圖126）

桔菊延年／ 枸杞之籽，被視爲壯陽劑，爲返老還童之良藥，菊花又稱長壽花，多寓意延年
益壽。

天官賜福／ 繪天官人及蝙蝠圖，有升官發財之意。

富貴有餘／ 「魚」和「餘」字同音，用魚以示年年有餘，富貴有餘之意。

喜從天降／ 見蜘蛛爲吉兆，畫一蜘蛛從往上垂吊而下。（圖127）

（三）具有象徵意義的形象 陳曉芳 製作

　　各種象徵圖形所代表的涵義並非一成不變，可能在不同的文化背景下，對相同的東西
會有不同的詮釋，例如有人將蛇視爲一種危險或邪惡，但對印度或東南亞某些地區的人們
卻將蛇視爲至高的神明加以膜拜。龍對於中國 人有崇高的意義，但對一個西方人可能不容
易了解。同時不同的組合與配色，因不同的設計也會改變其意義，譬如紅色的心型圖案與
黑色的心型圖案就代表完全不同的意義。打結的繩子有束縛的感覺，至於沒有打結的繩子
卻可以代表聯繫。

1. 靜物類

a

b

c

d

e

f

g

a. 天秤/法律、公平　　　b. 皮箱/旅行、機密　　c. 鞭炮/節慶、喜事
d. 骷髏/死亡、海盜、毒藥　e. 鈴鐺/聖誕節　　　f. 繩子/束縛
g. 金元寶/財富

2. 天象類

a

b

c

d

e

a. 星空/神祕、夢想　　　b. 閃電/危險、力量　　c. 太陽/光明、熱情
d. 雲彩/自由、變幻　　　e. 彩虹/希望、同性戀

3. 符號類

a

b

c

d

e

f

g

h

i

a. 勝利　　　b. 疑問　　　c. 愛情　　　d. 禁止　　　e. 禁止
f. 危險/注意　g. 宗教/教堂　h. 太極/命運、風水　　　i. 納粹/極權

4. 動物類

a. 獅/統治者、威嚴、英國　　b. 馬/成功、快捷　　　　c. 狗/忠心

d. 牛/刻苦、憨厚　　　　　　e. 龍/皇帝、高貴、神奇、中國　f. 蝴蝶/春天、愛情

g. 蝙蝠/黑暗、福壽　　　　　h. 燕子/春天　　　　　　i. 鶴/長壽

j. 老鷹/威嚴、兇狠、美國　　k. 鴿子/和平　　　　　　l. 烏龜/長壽、遲鈍

m. 蛇/陰險、神秘　　　　　　n. 兔子/溫和、乖巧　　　o. 狐狸/狡猾

p. 天鵝/溫順

5. 植物類

a b c d e

f g h i j

a. 玫瑰/愛情 b. 康乃馨/母親節、溫馨 c. 百合/高雅 d. 向日葵/希望、熱情
e. 牡丹/富貴 f. 梅花/堅忍、寒冷 g. 竹/氣節 h. 幼苗/成長、希望
i. 鳳梨/好運來 j. 蓮花/清廉、純潔

6. 人物類

a b c d

a. 包公/公正 b. 孫悟空/機靈、善變
c. 曹操/奸詐 d. 面具/虛偽
e. 關公/義氣 f. 小丑/歡樂與無奈

e f

參、實際練習

表現方法

參、實際練習 / 表現方法

一件優秀的作品要結合獨特的創意與高超的技巧，若缺乏精湛的技術，光憑想法恐會淪爲眼高手低的拙作，無法讓觀者眞正了解作者的美好理念。本篇的實際練習從基礎手繪訓練到各種媒材的應用，同時配合設計原理進行設計，主要的方法是以簡單易學、活潑實用的原則，目的是希望能讓初學者在輕鬆的學習下獲得一些實用的技法。

一、明暗的基本畫法

練習1-1　明暗調子的變化練習

概念　基礎素描中畫面主要以黑白單色表現，因此豐富的明暗變化成爲最美的要件。初學者首先要訓練觀察物體微妙的明暗變化，同時能夠控制下筆的力量，才能描寫良好的明暗調子變化，創造富有輕重節奏美感的素描作品。

方法　安排各種簡單的圖形（圓、三角形、矩形、不規則）的反覆重疊設計，構圖儘量減少留白的部分，然後以鉛筆表現明暗變化，色調從亮到暗的層次要豐富，同時注意營造畫面的律動感（a、b）。

材料　鉛筆、素描紙。

a

b

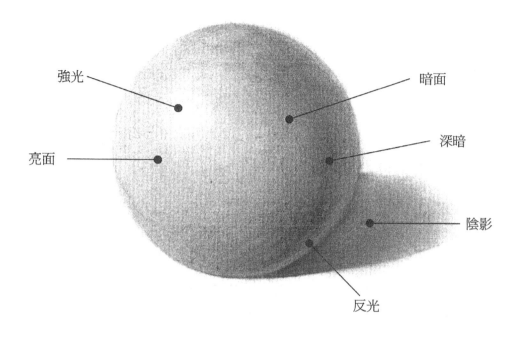

強光　暗面　深暗　陰影　亮面　反光

a. 施采綺 明暗調子的練習
b. 王盈蓁 明暗調子的練習
c. 幾何模型的基本素描畫法
　一般可將光源分為強光、亮面、暗面、深暗、反光、陰影六個區域來描寫其明暗的變化，這是表現立體感的最佳方法。
　描繪圓（球體、圓錐體、三角錐）的明暗時，不同區域的明暗要把握漸層的變化，不可以出現明顯的界限，就能表現圓滑均勻的立體感。至於描寫立方體的明暗時，必須將不同塊面的明暗區分清楚，就容易構成良好的立體感。

練習1-2　文具寫生

概念　通過光線所產生的明暗變化，會賦予物體的立體感並能產生畫面的空間深度。平時我們使用的各種文具有圓柱體、長方體、球體等幾何形結構，提供了最方便的明暗觀察與練習（a）。初學者將各種文具連接或不同銳角所產生的方向引導，進行排列設計，會形成連續移動的感覺，是一種很理想的實驗題材（b、c、d）。

方法　準備鉛筆、針筆、製圖儀器、美工刀等文具類工具，排列設計作構圖研究。並採前面側45度上方的光線照明，最能表現良好的明暗變化，亦是初學者最佳的光源設計。

材料　鉛筆、8K素描紙。

a

b

c

d

a. 吳明顯 各種文具的素描畫法 鉛筆
b. 張慧玲 連續 2001 鉛筆
　　各種文具的銳角所產生的方向引導，配合光影的
　　描寫及殘牆的設計，創造了神祕的虛幻空間。
c. 劉若嫩 連續 2001 鉛筆

d. 王瓊芬 文具 1996 鉛筆
　　筆尖或刀尖的尖銳形狀具有方向動勢，立方體的
　　橡皮擦或鈍角的量尺則呈靜止狀。利用各種文具
　　所產生的方向性，或是相互的連接，並配合背景
　　的明暗襯托設計，形成有趣的連續移動效果。

二、線性表現

　　鉛筆、原子筆、針筆、奇異筆、毛筆等工具，它具有攜帶方便，不占空間，加上一本素描簿，隨時隨地可以展開觀察、構思、記錄的功能（a、b）。同時這些工具所表現的線畫，應用於印刷方面有極佳的效果，自古以來中國美術家在水墨、書法、工藝等創作上，一向以發揮靈活優美的線條著稱。

a

c

b

a. 林耀堂 Kissimmee的農夫市場 1996 簽字筆
　輕鬆隨興的速寫，記錄旅遊所見的趣聞。
b. 王志誠 倫敦劍橋大學中心宗教紀念塔 1998 鉛筆
　作者利用簡潔順暢、粗細有緻的優美線條，刻劃
　良好的明暗空間關係。

練習2-1　想像畫

概念　將過去的一些回憶，包含不同時空的人、事、物，加以重新整理組合，發揮每個人的想像力，創造活潑、幽默、有趣的設計（c、d、e、f）。

方法　在任何一個假期後的第一次上課實施，以想像畫為主，不可參考任何圖片。並且選擇無法塗改的原子筆或針筆，強調簡潔的單線描寫，不可塗改，同時描繪的時間不宜過長。

材料　原子筆、8K素描紙。

c. 鄭百堯 線畫 2001 簽字筆
d. 陳曉芳 寒假的回憶 2001簽字筆
　　以漫畫式的造形，線條更加隨性、活潑。

d

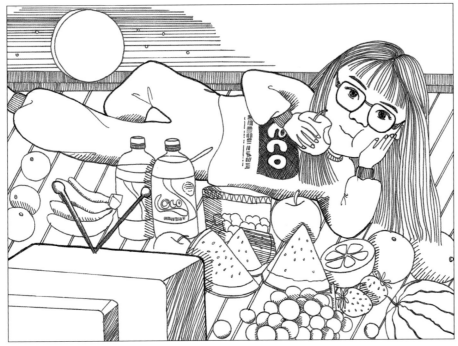

e. 楊淑慧 想像畫 代針筆

　線畫要領在於簡潔、順暢，構圖注意大小、聚散的變化。

f. 陳欣怡 線畫 想像畫 簽字筆

　由許多有趣的人事物組成十分熱鬧的構圖，線條輕鬆自在，並成功
　的應用聚散、疏密所構成不同輕重的優美節奏感。

a

練習2-2　盆栽寫生

概念　仔細觀察與分析盆栽的複雜形態，根據其造形特色，轉化為簡潔的線性表現。

方法　第一階段，先從不同角度作單線速寫練習（a）。第二階段，進行長時間完整的素描練習，利用線的交叉重疊，產生疏密明暗的節奏，注意花朵枝葉的聚散、高低、前後的變化（b）。第三階段，畫面已經有了豐富的明暗調子變化，然後進行淡淡的敷彩，色彩不要太鮮豔，僅表現淡雅的韻味（c、d）。

材料　原子筆、針筆、奇異筆、色鉛筆、水彩、8K素描紙。

a. 單線速寫 盆栽 原子筆

b. 張家禎 盆栽素描 原子筆
　校園的花木或盆栽提供了便利的觀察與寫生，亦是初學者作單線速寫的理想題材。以原子筆、代針筆進行花卉盆栽素描時，須注意從亮到暗的順序，不可急躁，因為這些工具下筆後，若有錯誤是無法擦拭的。最亮處可以直接留白，然後藉由線的疏密來表現明暗變化，疏鬆的線形成亮面，密集或重疊的線可以構成暗面。同時前後的空間關係，也是經由疏密不同的線所造成的明暗與輕重感來表現。

b

c. 許光成 線畫素描 2000 代針筆

b. 線畫加淡彩
　為了保持線畫的
　特色，必須是以
　線條構成立體感
　後，再使用色鉛
　筆或是水彩淡淡
　的上色。

練習2-3　建築

概念　建築是提供觀察透視變化及表現立體感的最佳題材，藉著線的疏密變化，可以構築一種明暗、立體及前後空間的關係。

方法　以校園建築主題，選擇晴朗、陽光普照的天氣作觀察與寫生，並以上午8～10點或下午3～5點為宜，光線會有良好的方向性造成建築物明顯的立體感，可以藉助製圖儀器或參考攝影照片（見P.72步驟），以避免透視的錯誤，並有助於線畫的順暢，須將較複雜的部分（如樹木、花草、天空）先進行簡化圖形的設計。

材料　代針筆、細字奇異筆、8K西卡紙。

精細線畫描繪步驟

a. 鄭懿君 校園 2002 針筆 素描紙

b

c

1. 用描圖紙覆蓋參考圖片，然後用鉛筆描繪成線稿。（如果是尺寸較小的攝影圖片，需先行影印放大成同比例。）

2. 將描圖紙反面描線，線的寬度要大於正面的鉛筆稿線而且濃度要深黑些，接著把描圖紙上的畫面轉印到卡紙。

3. 此時卡紙上已經有了淡淡的線稿，然後使用簽字筆或針筆進行線描，暗面的區域，線的密度要小，中間的灰色調部分，是以較寬鬆的線表現，最亮處則可以留白表示。

b. 謝淑珍 校園 2000 針筆
把握正確的明暗變化，形成良好的立體感與空間感，是描寫建築物的主要關鍵，作畫過程要很有耐性，使用十分理性、整齊的線條表現，寬而稀疏的線表現亮面，而高密度重疊的線會形成暗處。

c. 蕭佳峻 校園 2000 針筆

d. 陳靜儀 校園 2000代針筆

e. 李坤芳 校園 2000代針筆

d

e

練習2-4　迷幻空間

概念　由一張風景展開成數幅畫面，透過連接、反覆的應用，構成一種似真似假的廣寬視野，並能表現一種忽遠忽近或峰迴路轉的迷幻空間。

方法　先以同一風景作不同角度、距離的觀察與攝影，然後參考所拍的圖片（攝影）分解成四幅，進行連接設計。

材料　代針筆、細字奇異筆、8K西卡紙。

a. 伍健昌 代針筆、西卡紙
b. 鍾智喬 代針筆、西卡紙
c. 秦慧楨 代針筆、西卡紙
d. 鄭蔚文 代針筆、西卡紙

a

b

c

d

練習2-5　刮線畫

概念　刮線畫是一種簡單易懂的方法，其精細線畫效果類似蝕刻版畫（銅版、鋅版）。因為線是刮出來而不是用畫的，顯得十分有趣。加上顏色的配合，創造了一種獨特風格的線畫表現。

方法　見如下步驟。

材料　黑色粉蠟筆、彩色筆、麥克筆、棒針、描圖紙、圖片資料。

步驟

1. 首先在描圖紙上以鉛筆描繪參考圖片的輪廓、明暗的界線，接著轉印到卡紙上。（描圖紙需用紙膠帶固定好一邊），圖片資料宜選擇造形簡單，且明暗分明者。

2. 翻開描圖紙（不可撕掉），接著開始使用彩色筆或麥克筆，對照參考圖片，進行不同明暗的上色。（直接以粉蠟筆上色亦可）完成後使用黑色蠟筆，塗滿整個畫面。

3. 將描圖紙蓋回，位置要相同，重新描一次參考圖的分界線。然後移開描圖紙，卡紙即顯出原來的輪廓界線，接著用棒針依明暗的不同，順著肌理方向進行刮線。刮線的要領，亮的地方，刮線較重而密集，暗的地方則少刮一些（底色鮮豔豐富者，刮線的效果較佳）。需保持耐性將整個畫面全部刮完，作品就告完成。

a. 陳麗如 人像 2001 刮線畫

b. 李必輝 花卉 2001 刮線畫

c. 沈佩瑩 鳥 2001 刮線畫

練習2-6　立體派藝術風格

概念　立體主義在20世紀藝術發展的過程中，被視為是一個重要的轉捩點。從一點透視轉變為多視點表現，並且解構物象然後重組在平面上，打破合理的空間組合模式，嘗試以誇張變形與趣味性之造形表現，將「寫實」重新定義。另外加入異質材料的拼貼法，創造了新的視覺美學。這些新觀點與新技法，對於日後的造形藝術、平面設計等都有深遠影響。

方法　見如下步驟。

材料　黑色粉蠟筆、彩色筆、麥克筆、棒針、描圖紙、圖片資料。

步驟

1. 首先要求學生收集立體主義畫家作品，然後進行欣賞與研究。並以畢卡索1925年左右之人像畫為主要討論與了解的重點。
2. 選擇自己照片數張，或是個人喜歡的人像照片，再經過裁切後，重新組合，然後加入代表個人內在符號的圖像，進行描繪草圖。
3. 草圖定案後，以黑色代針筆作線畫表現，同時加以鉛筆、色鉛筆作層次肌理變化。
4. 加入報紙拼貼，進行多元素材組合，經過最後畫面整理，本作業終於完成。

a. 王舲娉 拼貼 2007 代針筆

b. 李佩蓉 拼貼 2007 代針筆

c. 林沐潔 拼貼 2007 代針筆

d. 楊邵瑜 拼貼 2007 代針筆

e. 魏宇均 拼貼 2007 代針筆

三、裝飾圖案表現法

概念　從1900年代在巴黎興起新藝術派的藝術風潮，摒棄已往畫家們一向重視明暗、空間的表現法，追求線條、圖案所構成的平面化裝飾美感。不論建築、工藝、繪畫、設計都深受其影響，成為一種十分普遍而實用的技法。一般圖案分為1.有機體，即從大自然界的花草、昆蟲、鳥獸等所簡化設計而成。2.無機體，這些圖形是無法辨識真實的物象，屬於抽象或幾何形的。

練習3-1　人物裝飾表現

方法　以自己或同學為模特兒，除了臉部以寫實描繪外，其餘身體衣服及背景部分則以平面性手法表現加上複雜而華麗的圖案設計。不需表現明暗變化與空間感，因此人像與背景是處在一種不分明的微妙關係。圖案部分可以採用色鉛筆直接描繪或將圖案資料影印後上色或直接彩色影印，也可以經由電腦輸出，然後剪貼完成作品。
在技巧上須運用細膩而整潔的手法，追求裝飾畫的精緻華麗風格。為避免憑空想像，僅能使用過度簡單的圖案，應加強蒐集有關的圖案資料作為設計參考。
材料　鉛筆、色鉛筆、8k素描紙或西卡紙。

a

a. 官孟嬙 裝飾畫 2000 鉛筆、色鉛筆、影印
頭像以鉛筆作寫實的表現，其餘平面的裝飾圖案部分，先將圖片黑白影印，然後以色鉛筆上色，色調顯得特別豐富。雖然畫面色彩華麗、圖案複雜，但頭部描寫很精細，加上衣服的顏色為高彩度，因此，整體仍顯得十分和諧而且賓主分明。

b. 柯佳昌 2001 鉛筆、影印、拼貼
這是一張極為華麗的裝飾畫，女孩的動態活潑，在臉部、頭髮的素描表現極為寫實細膩，加上明朗的對比色，展現了女孩青春、亮麗的氣息。

b

a. 林欣瑜 2001 裝飾表現 鉛筆、拼貼、電腦合成
　先以鉛筆素描加上拼貼，最後以電腦合成輸出。其中人像造
　形簡潔，身體動態誇張。其餘部分則以音符及流線形圖案配
　合黑、紅、藍色彩設計，作品風格特別並具有現代感。

b

c

b. 黃春貴 裝飾表現 2001 鉛筆、拼貼
　作品以紅色為主調，配合簡潔的直線圖案設
　計，表現了青年男子的活力與陽剛個性。
c. 陳珮瑩 裝飾表現 2000 鉛筆、色鉛筆
d. 莊進益 裝飾表現 2000 鉛筆、拼貼
　人物描寫極為細緻、寫實，並以柔和、整齊的
　圖案裝飾，表現一種清新、典雅的美感。

d

練習3-2 字體的美化

方法 以英文字母ABC……或阿拉伯數字123……或注音符號ㄅㄆㄇㄈ……，依據其字形的特徵所作的變化設計，或以裝飾性的手法加以美化。

a

a. 李宜真 字體的美化 2001 色鉛筆
b. 字體的美化
這些英文字母字形設計，都是19世紀末，新藝術派畫家以裝飾性的手法表現的作品。

b

四、水彩特殊技法

水彩畫具有使用方便及明快、靈活的效果，表現技法以重疊、縫合、渲染為主，通常初學者要經過長期的認真練習，方能進一步掌握水彩畫的特性，否則常因不夠熟練，水分控制不當、重複塗改，造成失敗而將水彩視為畏途。

以下介紹的技法，都不是平時常用的畫法能夠表現出來的，但都是以「水」為媒介，其中包含了水彩、水墨或浮水印、

壓克力等，因此，都歸納在本特殊技法的單元中。這些簡單容易學習的技法具有兩種明顯的功能：

1. 如果應用在寫實的作品，可以加強質感的表現，使描繪的對象物看起來有更精緻和逼真的感覺。
2. 這些特殊技法，在畫中傳達的是一種抽象的概念，也可以營造微妙的特殊氣氛，以增進視覺的活潑和趣味性。

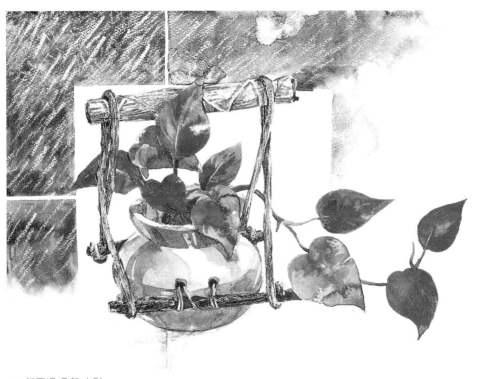

c. 趙玉娟 盆栽 水彩
作品中盆栽部分為一般常用的水彩技法（縫合法＋重疊法），
另外木頭部分使用樹脂來增強質感的表現，其餘背景加上蠟筆
畫線，形成一種趣味變化。

各種水彩特殊技法的練習　楊蕙綾

a

b

c

d

e

f

g

h

i

j.　　　　　　　　　　k.　　　　　　　　　　l.

m.　　　　　　　　　　n.　　　　　　　　　　o.

a. **浮水印**　先將小水槽裝滿三分之二的水，然後將彩色的浮水印滴進水中，再用吸管吹動或木筷撥動顏料，接著將棉紙平放水面，紙張沾染顏料後會形成類似大理石紋路的有趣變化。（美術社或文具行可購得浮水印）

b. **鹽**　趁顏料尚在濃濕的狀況下撒下鹽巴，即會出現雪花狀的有趣變化，宜使用透明水彩及注意水分的控制，不宜太乾或太濕。

c. **滴水**　紙張上的顏料在一定的濕度下，以手或筆彈下清水而形成類似陰雨的朦朧感。

d. **蠟筆**　先以白色（或亮色）的蠟筆或蠟燭在白紙上畫出所需的圖形設計，然後用排筆濕塗深色的顏料，就會出現反白的原有圖形。

e. **吸管**　先將顏料加水後滴在紙上，然後以吸管吹動顏料所形成一種自由流動的軌跡。

f. **樹脂**　使用畫刀或手指壓塗濃稠的樹脂，可以產生不同厚重粗糙的基底，或運用筆桿或畫刀的尖端所刻畫形成精細的紋理（如樹幹）。白色狀的樹脂乾燥後成透明狀，然後在塗上所需要的顏色就可看到厚重的質感與紋路的效果。

g. **實物沾色壓印**

h. **塑膠袋**　先將塑膠袋弄皺，接著壓擠紙張上的顏料所形成的變化。注意水分的控制，顏料不宜太乾或太濕，同時壓擠後不要隨意的晃動塑膠袋，以免顏料混成一團。

i. **Gesso**　使用畫刀或硬質的畫筆在畫紙上塗上Gesso來製造厚重的基底，待Gesso乾後塗上所需的顏色。亮面的部分可以重複使用Gesso來增加效果。

j. **筆桿**　畫筆沾濕顏料後以手敲動筆桿或彈動筆毛而形成顏料滴、點重疊的效果。

k. **牙刷**　利用彈動牙刷或刷動紗網而形成顏料的噴點、重疊的效果。

l. **海綿**　利用海綿沾色重複拍打可形成乾淨的色面，亮的底色上可以拍打較暗的色彩，若暗的底色則以亮的顏色拍打。

m. **騰印法**　從顏料管直接擠出濃稠的顏料塗在紙上，再使用另外一張紙壓擠，然後撕開紙張即形成騰印的效果。

n. **棉紙**　先將棉紙弄皺，利用棉紙壓、吸紙上的顏料產生不同濃淡趣味效果。（顏料的濕度要適中）

o. **墨**　方法如同彩色浮水印

a. 羅百加 抽象的表
　現 水彩特殊技法

練習4-1　抽象的表現

概念　作品中捨棄所有可辨識的寫實圖形，僅利用視覺元素的純粹繪畫語言構成畫面。透過不同的造形、線條、肌理、色彩的理想安排，就會表達一種高低起伏的優美的韻律，亦能傳遞喜怒哀樂的情緒。

方法　將各種特殊技法所表現的渲染、流動、朦朧、厚重、重疊等有趣的特別效果，經由反覆、漸變、連續、聚散等設計，會構成一種富有音樂性節奏的抽象表現。

首先蒐集康丁斯基、克利、米羅等畫家的抽象作品加以研究與欣賞，然後進行各種特殊技法的實際演練。最後將不同大小的圖形加以整理，組成一張抽象作品。組合的方法，除了直接描繪外也可以利用剪貼完成，但必須保持畫面的完整性，不可顯得粗糙。

材料　水彩顏料、墨、浮水印、4k水彩紙棉紙、鹽、塑膠袋、南寶樹脂、Gesso、海綿、蠟筆、吸管。

b

b. 張夷秀 抽象的表現
水彩特殊技法
利用樹葉實物壓印、
吸管吹開的流動線
條、撒鹽等技法，加
上大小不同的圓形、
樹葉反覆設計，再以
橙色、藍色的對比強
調，構成一種和諧的
優美韻律。

c. 李巧雯 抽象的表現 水彩特殊技法

練習4-2　具象的表現

概念　在具象的方法中，可分為寫意與寫實的具象兩種表現。結合了各種有趣的技法，使畫面增加一份耐人尋味的視覺享受。在寫實的具象表現可以選擇石塊、牆壁、木板、樹幹等，容易描繪厚重的質感及明顯的肌理變化（b、c）。至於寫意的表現則要注重技法的靈活變化與畫面的和諧統一（a）。

方法　使用一些特殊的方法來加強石頭、木材、牆壁等題材的質感表現，其餘部分可以用抽象的表現方式來增加畫面的氣氛與視覺的趣味性。

材料　同4-1

a. 易善行 人像 水彩混合技法
　　強烈的對比色，配合各種不同
　　的水彩技法，表現了人物誇張
　　有趣的效果。

b. 林千玲 2000 水彩混合技法
 使用Gesso打底以加強石頭、
 繩子的質感，背景部分則以
 棉紙壓擠、拍打形成特殊的
 效果。

c. 陳柏橋 1999 水彩
 木頭部分以Gesso打底來增加厚重感覺，背景則以塑膠套壓擠和吸管吹動顏料所形成的有趣圖形。

練習4-3　枯木、花、石頭的聯想

概念　將性質差異很大的東西組合在一起，會有矛盾、對立或不和諧的感覺。例如花與枯木，它們含有昇華與死亡或是溫和與剛硬的象徵意義，但這種不尋常的結合卻創造了構圖的特殊意境。另一方面也能提升作品的文學內涵，同時配合水彩特殊技法的運用，畫面的視覺效果變得更加靈活有趣。（參閱p.104象徵、隱喻）

方法　蒐集花、石頭、繩子、貝殼等實物或圖片資料，並且學習如何挑選較有美感與特色者，從其中著手構圖設計。主題部分以寫實表現，使用樹脂、Gesso等加強質感、肌理，而其他背景部分則以抽象的表現，可以使用鹽、塑膠袋壓擠等特殊效果來增加畫面的氣氛。

材料　同水彩特殊技法、4k水彩紙。

a. 鄭懿君 花與石頭的聯想 2001 混合技法
　構圖中，展開的書出現了花與蝴蝶，加上繩子從中貫穿而下，極具巧思與戲劇性。在背景部分用樹脂所表現厚重肌理，加上撒鹽雪花的效果，創造了微妙、豐富的調子變化，耐人尋味。

b. 潘冠樺 花與貝殼 2001 水彩
簡單的藍色背景，經由塑膠袋的壓擠顏料，形成一種有趣的樣式。在畫中，大片的藍色彷彿是大海，而紫紅的花朵從貝殼伸出可以形容生命與活力；另外，繩子有聯繫或扶持的含意，藉者象徵的形式，使作品增加一份文學性的想像空間。

c

c. 劉慧雯 花與貝殼 2001 混合
技法
在低沉濁色系中，大膽巧
妙使用小面積鮮豔的紅、
綠色，加上撒鹽與Gesso所
創造的朦朧氣氛與厚重的
紋理，都能加強繪畫的意
境與視覺張力。

d

d. 沈郁均 花與石頭 2001 混
合技法
利用樹脂厚塗與刮擦，
形成了背景石頭的堅固
質感。構圖中厚重的石頭
與圍繞的柔軟細小繩子，
還有黃色的花朵與藍色的
背景，都是運用對比的原
理，在互相對比、襯托強
調之下，作品顯得紮實有
力，其中向日葵成為主要
的視覺焦點。

練習4-4　水墨

概念　水墨畫為中國繪畫之傳統技法，其淡雅、飄逸之意境，往往獲得眾人之喜愛，亦是異於西洋畫法所強調立體、空間、厚重的表現，形成一種獨特的風格，值得我們的重視與認真學習（a）。

方法　選擇盆栽、靜物或玩具作實物寫生，注意水分的控制，在濃淡、乾濕的良好配合下，掌握線與大塊面的靈活應用，進而表現虛與實的微妙變化（b）。

材料　毛筆（中蘭竹）、墨，梅花盤、8k宣紙、素描紙。

a

b

a. 蔡春梅 望 水墨 1995 棉紙
b. 蔡明勳 玩偶 2000 墨、素描紙
c. 張健雄 前無古人後無來者 1993 壓克力
　小鳥畫得十分寫實，背景部分使用透明片（賽璐珞）壓擠所產生的有趣變化，創造了空蕩的抽象空間，孤立的鳥兒更顯得遺世獨立的氣概。

五、壓克力練習

壓克力顏料（Acrylic）的發明可溯至1859年，但一直到1940年左右美國的畫家才開始嘗試使用。比較油畫、粉彩、水彩的發展，壓克力畫的歷史可說是很短，但這種顏料卻很快受到畫家們的普遍歡迎。這種新媒材被大量使用在插畫、工藝及現代藝術創作，成為當今最流行的主要繪畫技法，足以取代油畫、水彩的地位，正反映壓克力畫潛在的價值並且獲得美術工作者的重視。

壓克力顏料的用法，具有廣泛、彈性的特質。包含油畫、水彩的優點，但又免除了它們的缺點。此顏料如傳統的水彩，使用十分方便，可以用水稀釋，其具有水彩的透明、輕快與渲染、灑脫的效果。但乾後具有防水性，因此可以用來重疊著色，增加厚重感，這是水彩畫比較困難的。雖然油畫很容易表現厚重感，但慢乾往往需要長時間等候才適合繼續下筆疊色，而壓克力畫最大的優點就是快乾，可以迅速作畫並可隨時覆蓋不同的色彩層次，滿足你掌握靈感，持續運筆到完成。同時它還有不變色、不乾裂的特點，加上這種顏料可以畫在畫布、紙、木板等不同的材質上，更增加了它的多樣性。

所以，不論你想作精細的寫實表現或是透明、輕快的水彩效果，或是油畫的粗獷厚重感，甚至大幅的創作，壓克力顏料都能滿足這些需求。所以，這種新媒材為這一代的藝術家，提供具有創意、靈活、方便的探索空間，值得國內美術工作者學習與大力推廣（c）。

c

（一）壓克力精細畫法／張健雄 壓克力顏料、插畫用紙板

a

b

c

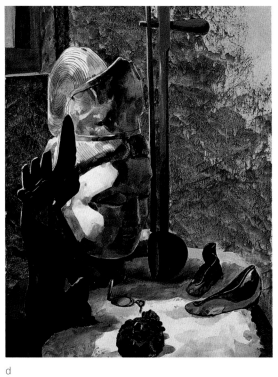

d

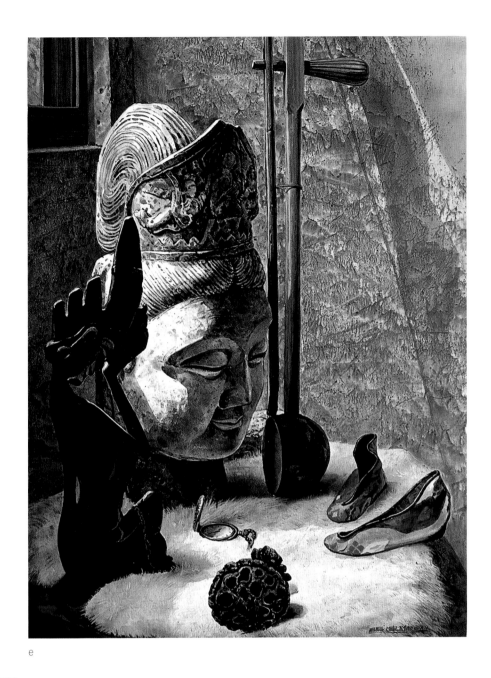

e

步驟

1. 先以鉛筆作精細構圖,如果時間充裕的話,可先拍幻燈片,然後再透過幻燈機打稿,會得到準確精細的底稿,接著在背景塗上淡淡的黃色底色。(a)

2. 使用紙膠帶將佛像頭部邊緣貼好,以區隔頭部與背景,接著使用較深(暗)的顏色,以透明片(賽璐璐)壓擠,表現牆壁的斑剝效果。(b)

3. 待背景牆壁畫完之後,將頭部紙膠帶去掉,接著從頭部開始進行描寫。(c)

4. 頭部完成後,很細心的繼續畫其他東西,一個完成後再畫另外一個,直到全部完成。(d)

5. 最後作重點的強調與整體的修飾,作品終告完成。(e)

（二）壓克力畫法/張健雄 壓克力顏料、插畫用紙板

a

步驟

1. 先以鉛筆打稿，接著使用較大的筆，大略快速的將顏料塗滿畫面，僅須描寫百合花與背景的大概明暗、色彩。（b）
2. 繼續畫出深暗的枝葉，使百合花變得較明顯。（c）
3. 描寫百合花的明暗變化，須注意顏色的變化與調和應用。（d）
4. 最後描寫百合花的花蕊及重點的強調與整理。（a）

此外，壓克力顏料可以混合其他的顏料作畫，例如：

1. **壓克力＋水彩**　先用水彩作畫，然後再用壓克力顏料進行加強與修飾，產生不同層次變化的微妙效果。
2. **壓克力＋粉彩**　這兩種顏料水性與乾性的混溶，結合光滑與柔軟的特質。先用壓克力顏料描繪，乾後再使用粉彩塗繪修飾，會有令人驚喜的色彩。
3. **壓克力＋油彩**　先以壓克力顏料在畫布塗繪 大略底色，可以節省以往用油彩直接打底，等候乾燥所耗之時間，接著上面再以油畫厚塗進行描繪整理。因為厚與薄的交互運用，使筆觸與色層顯得十分靈活。

b

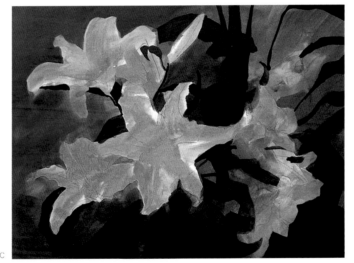

c

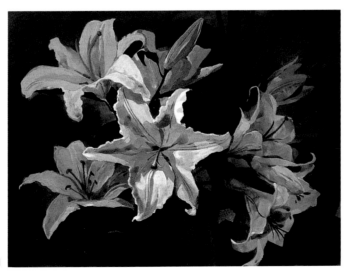

d

（三）石膏底劑（Gesso）

石膏底劑是壓克力畫最常見的基底色，它是一種白色、不透明、無光澤的膏狀物。通常使用在畫布、畫紙、紙板、木板上作為底色，除了增加壓克力畫在底材的附著力與厚重感外，也可以經由精巧的設計，創造十分有趣的凹凸肌理變化（a、b、c）。使用時須注意以下事項：

1. 石膏底劑宜選用較濃稠的，不可太稀。
2. 畫筆的清洗，因為壓克力顏料乾得很快而且乾後無法溶解，因此，作畫時須一直保持畫筆的濕潤，最好隨時將畫筆放入水中，作畫告一段落後，應該用水及肥皂清除。
3. 調色板的選擇，最方便的就是紙製的調色板，用一次即丟，但遇水會變皺是它的缺點。若使用塑膠調色板，畫完時須立即清洗，在顏料未全乾時清洗十分容易。至於木質油畫用調色板，很難清洗而且容易刮傷木材板面。

a

b

a. 林文昌 化石 1993 壓克力
　作者藉由許多已經沒有生命的化石、貝殼、花卉、
　昆蟲構成畫面，美麗的外觀加上厚實而精緻的肌理
　效果，令人產生許多好奇與想像。其方法如下：
　1.先以石膏底劑打底，等底劑乾燥後，塗滿淡淡
　　淡的低明度底色。
　2.乾後接著畫出圖形輪廓，再以石膏底劑依物
　　體的凹凸塗布，凸處要塗厚些，凹的部分則少量。
　3.然後用壓克力顏料依據物體的明暗大略上色。
　4.乾燥後可用砂紙在表面加以磨擦，顯現大略
　　的肌理。
　5.為了達到更多的層次與立體感，接著再用細
　　筆沾上石膏底劑，加強描繪貝殼等細節變化，視
　　需要可以來回重複添加底劑及上色多次，直到滿
　　足整體繪畫的意境。
b. 鍾智喬 2000 壓克力、Gesso
c. 李秋慧 2000 壓克力、Gesso

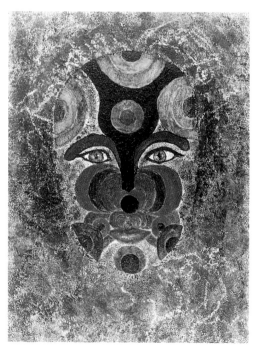

c

六、混合媒材

　　繪畫創作的技法，演變至今已經不再是以
往的傳統油畫、水彩等所使用的標準方法，不
再只是依賴顏料、畫布、紙張而已。顏料中加
入砂石、樹脂或直接畫在一些特殊的材質上，
如木板、麻布、金屬板。並且有時結合實物、
照片或電腦合成影像，拼貼而成（b、c）。同
時純藝術與應用美術失去明顯的界線，兩者使
用的技法有著密不分的關係，許多現代畫家採
用了廣告畫、插畫、絹印等技法。

　　60年代流行於美國的普普畫派（POP
Art），這些畫家將平凡的事物和通俗的文化
帶進藝術。題材取自大量生產的商業宣傳品、
連環漫畫、廣告海報、明星照片等。並且運用
一種比較遊戲性與嘲諷性的表現手法，其中創
新技法的運用，更異於已往傳統繪畫，普普藝

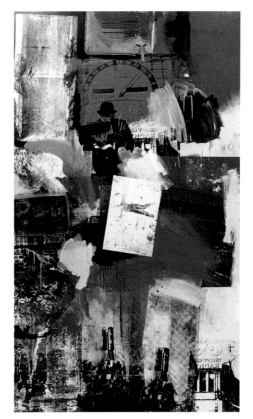

a

b

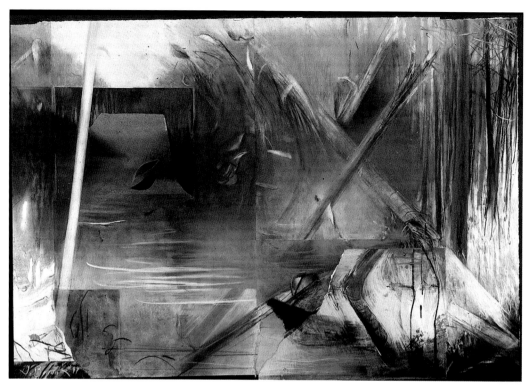

c

術的中心主題根植於日常生活，反映當代並回應文化變遷。在他們的作品中，吸收了廣告畫師、插畫家、招牌畫師的技法，以絹印、漫畫、照片、實物等拼貼進行創作（a）。

普普畫派在題材、觀念、技法上開拓了嶄新的視覺領域，對現代美術的影響十分深遠。如果將今天流行的電視、雜誌、廣告設計，經由電腦合成表現了變化多端的重疊影像，似乎重現普普派畫家將新達達（Neo Dadism）藝術中拼貼及組合的手法。經過取捨、分析、重構並以近乎抽象的方式描繪圖像，所發展多樣變化的複合圖像，構築了一種富有現代意識的新美學秩序，實在令人好奇與值得探討。

a. 羅森伯格（Robert Rauschenberg 1925～）無題 他將抽象表現與具象繪畫及照片、實物組合成一種複合影像，強調反應現實生活，極具現代精神。

b. 蔡至維 紅色加藍色的風景 2000 電腦合成

c. 珍・貝洛（Jane A Barrow）消沉 1997 混合媒材 作者使用炭筆、粉彩等不同的媒材，並結合抽象與具象繪畫的表現方式，創造了一種富有多樣變化的新穎美感。

練習6-1　拼貼法

概念　這是興起於超現實主義（Surrealism）的一種技法，將繪畫與日常生活之現成物結合裱貼而成作品，是材質與肌理的實驗。其創作思想與運用的材料和技巧，具有反映現實生活與通俗文化的時代精神。

技法　作畫時以舊報紙、雜誌、攝影裱貼畫面，並配合鉛筆素描、影印、轉印、絹印及壓克力顏料、色彩鉛筆或粉彩塗繪來構組畫面。一張作品中使用不同材質、技法的混合拼貼，易生混亂，須考慮作品的整體感。並且在反覆、漸變的方法下建立一種視覺的自然和諧感。

材料　鉛筆、壓克力顏料、粉彩、雜誌印刷品、攝影圖片、樹脂、紙板。

a. 王瓊芳 視 1995 鉛筆、色鉛筆、影印
　　利用圖片的反覆及漸變的設計，造成
　　畫面統一的感覺。

b. 親密 混合媒材
　　不同的圖形但相同動作的反覆出現，有強調主題的作用。加上各種技法
　　的組合，因此畫面變得更加的活潑有趣。

c. 陳宛余 非常男女 混合媒材
　結合鉛筆、素描、色鉛筆、水彩、照片、拼貼，經由集中、
　反覆原理的設計，形成非常活潑、有趣的構圖。

練習6-2 水洗＋電腦合成

水洗是一種簡單有趣的技法，首先以鉛筆畫好設計稿或選好照片直接影印到素描紙，接著塗上白色廣告顏料，圖像的亮面要塗厚些，待廣告顏料乾了之後，使用柔軟的筆在整張畫上墨，然後使用吹風機吹乾，接著就可以用水將墨沖掉，就會出現類似木刻板畫的有趣效果（a）。

題目 愛情與旅行

概念 將照片加上水洗的技法，豐富了畫面的色調及肌理變化，可以降低純粹照片的平淡感覺，同時增強繪畫性特質，進而提升作品的個性與趣味性。

方法 水洗＋電腦合成（b、e）

1. 蒐集與主題相關的圖片，先scan進電腦存檔，再用photoshop開檔做影像合成設計，完成後輸出得到第一張影像圖片（c）。

2. 將合成圖片藉由影印到水彩紙，然後再依照水洗技法製作有筆觸變化的水洗作品（d）。

3. 將水洗後的圖像再scan入電腦，然後用photoshop與第一張合成影像重疊，接著使用layer選取合成照片的細節部分，結合水洗的效果，最後輸出完成圖（e）。

材料 廣告顏料、素描紙、圖片、電腦合成。

a. 林耀堂 詩人廖沫白 2001 水洗
b. 高祥凱 愛情與旅行 2001 水洗、電腦影像合成

b

c

d

e. 楊雅芬 愛情與旅行 2001 水洗、電腦影像合成

七、超現實表現法

練習7-1　夢幻的自畫像

概念　關於自畫像,自古以來不少畫家喜歡畫自畫像,特別是林布蘭、席克、梵谷等都留下許多很有感情的作品。有人認為這些喜歡畫自畫像的畫家,可能有自戀的傾向,同時具有一份狂熱與自信,才會愛不釋手畫了許多自畫像。總之,練習自畫像可以進一步了解自己,將豐富的感情融入畫中。本單元除了加強人像素描訓練外,更重要的是,必須將寫實的人像畫帶入夢幻超現實的世界,主要目標在培養每個人的豐富想像力與創造力。

a. 郭維國 菩提樹下 油彩
畫中的人物身上長了狐狸尾巴,手上拿著雨傘站立在菩提樹前,具有濃厚的象徵與暗示。用非常的組合,會令人產生好奇,並且創造了豐富的想像空間。

方法　宜先作草圖設計，以自己為主角，將自己的生活體驗、回憶及對社會時事的反應。組合任何有趣的人、事、物，以象徵、暗喻、幽默、反諷的方式，創造神祕奇幻的想像世界。

材料　鉛筆、色鉛筆、水彩、壓克力、拼貼等，可以自由選擇前面所學過的方法，不須作特別的規定。

b. 何嘉恩 自畫 2001 鉛筆、
　色鉛筆、轉印
　將目前社會的各種現象，
　融入自己的畫像中，隱含
　著批判與諷刺的意謂。技
　巧上，巧妙融合幾種媒
　材，使畫面的色彩、調子
　顯得豐富有變化。

a

b

a. 何偉靖 自畫像 1995 壓克力、色鉛筆
自畫像與個人崇拜的畫家同時出現在畫中，自然流
露作者喜歡的創作風格。

b. 自畫像 混合技法
將人像、石頭、木頭組成一個奇特的造形，配合水
彩特殊技法的運用，作品顯得格外的幽默、生動。

c. 武恬伶 自畫像 2001 水彩
用簡化平面的表現手法加上活潑的色彩，將自畫像
帶入可愛的童話世界。

c

d

d. 葉維仁 自畫像 2001 鉛筆、色
 鉛筆、壓克力
 畫中的人物被蛇所纏繞，而毒
 蜘蛛從空而下，加上藍、綠的
 冷色系，使整張畫充滿了一股
 神祕緊張的氣氛。作者似乎藉
 此來表達青年人面對現實社會
 與未來的一種惶恐心情。

e. 王俊凱 自畫像 1995 鉛筆
 以變形、誇張的造形，表達個
 人面對現況，內心的一種掙扎
 與強烈的企圖心。

e

練習7-2　形的聯想

概念　本單元可以激發學生的創意思考及想像力。以幽默的方式,將諸多有趣的造形及現象組織起來。畫面的內容並不是一個單純的主題,而是在一個主題中融入不少奇妙的事物,使畫面構成一個新奇的世界,一個造形可能包含多種意象,容易引發觀者無限的遐思(c、d)。這種雙意象的手法,亦常見於圖地反轉及幻術插畫(Illustrick)的表現。

方法　先研究超現實主義畫家的作品,然後蒐集相關圖片進行構圖設計。發揮天馬行空的想像力,將不同的圖形根據其特徵加以重新組合,建構一種不合理但充滿幻想趣味的作品。

材料　鉛筆、水彩、壓克力均可。

a

b

c

d

a. 陳憲正 形的聯想 鉛筆
　由幾種動物所組成的人體外形，顯得十分活潑
　有趣。

b. 林維志 形的聯想2000 粉彩
　貓在哪裡？從廚師的頭巾到手上端的盤子及客
　人桌上的餐具都好像是貓，極具趣味的效果。

c. 陳豐明 2000 水彩
　看起來像麵包機又像人頭的雙重印象，透過熟
　練的水彩技法，形成一種幽默、活潑的畫面。

d. 官盈吟 2000 壓克力畫
　青蛙吐出如同捲尺的舌頭吞食蚊子，極富戲劇
　化的效果，加上豐富的色調和肌理變化，作品
　顯得格外生動。

e

f

e. 巫美枝 形的聯想 2000 色鉛筆
　透過精心的設計,從足球轉變為烏龜,而恐龍的尾
　巴連接成為人物嘴巴吹動的樂器,巧妙的將三個不
　同的畫面結合成一個奇幻的空間。

f. 余小梅 形的聯想 2000 水彩
　畫中紅色的魚看似一片大西瓜,亦好像是一條船,
　而一個釣客站在上面(如斷崖狀的魚尾),正甩動
　魚繩連接另一邊卻變成一條蛇。當蛇與魚的接觸爆
　出異樣的眼神,成為視覺焦點,整張畫非常幽默、
　逗趣。

練習7-3 古典與現代

概念 發揮自由的想像力,將古代與現代之不同時空的人、事、物,連結組合成一幅有趣的作品,藉以表達新奇、幽默的情境。

方法 首先選擇一張古老的西洋名畫,然後在構圖中,加入現代社會人們才會使用的東西,如摩托車、瓦斯桶⋯等,進而使畫面形成一種不合理、荒誕,但卻充滿靈活的創意。

材料 色鉛筆、粉彩、8k粉彩紙

學生作品 色鉛筆 2003

八、配色練習

概念 一張好的作品必須具有良好的素描基礎與優越的色彩計畫,色彩與形態應該賦予同等的重要性,而且形與色也要有良好的關係,若是鋸齒狀或直角等具有動勢、活力的形狀,如果配上柔和的淡灰紫色,是相抵觸的,會造成視覺傳達的混亂,理想的搭配,是將色彩的感情結合在形態的設計中。

因此畫家選擇了主題後,開始著手構圖、造形、明暗的研究,同時思考如何配色,進行強化作品的視覺效果。相同的形象或構圖,因為不同的配色,會造成觀者不同的情緒反應(a、b)。對於色彩微妙的色調差異及色彩感覺的培養,有賴長時間的反覆訓練並作實際混色練習,進而真正體會配色的奧妙,才能得心應手的使用色彩語言。

方法 以分割畫面的平塗練習可以有效檢視每一塊色彩的明確變化。先將人物或風景圖形,進行分割畫面的設計。分面的時侯先去掉所有繁雜的寫實圖形,成為簡化的平面圖案(c、d、e、f)。

分割畫面的要領,塊面分割之設計不宜太過瑣碎或太簡單,更重要的是,要依據對象的特徵或個性來決定適合的線條與分面,當然每個畫家的的主觀想法也是會影響整體的設計。分面完成後以壓克力顏料或廣告顏料,進行各種色彩調和的配色練習並以平塗法完成。平塗法需使用平筆反覆多次,而且以稀、濃的顏料交叉上色,才能達到均勻的色塊。另外,可以選擇切割膠膜之後上色的方法,雖較費時但容易控制乾淨的平塗,不致沾汙其他色塊。

材料 8k卡紙、壓克力顏料或廣告顏料。

a. 對比色
b. 明色系 同一張建築因為不同的配色,造成強烈與柔和兩種截然不同的感受。

a

b

e

c

d

f

c. 女性 臉部以曲線構成，配合頭髮的銳角造形，顯現溫柔
　　兼具現代摩登女性的氣息。

d. 男性 以直線表現，具有男性剛強、嚴肅的性格。

e. 小孩 以不規則的曲線分面，會有活潑可愛的感覺。

f. 建築 以垂直水平線構成整齊的幾何圖形，會有現代化及
　　安定穩重的感覺。

a

a. 陳怡君 佛像 2000 壓克力
藉著以平順的曲線構成分面,來傳達佛陀的
慈悲、溫和的情懷。

配色方面,使用單色時能表現出佛陀的樸
實、溫和的性格(a-1)。若是暖色系會呈
現熱情、積極的感覺(a-2),如果大膽
使用對比色造成亮麗的畫面,原先慈悲為
懷的佛陀將轉變成強烈、活潑的特別印象
(a-3)。

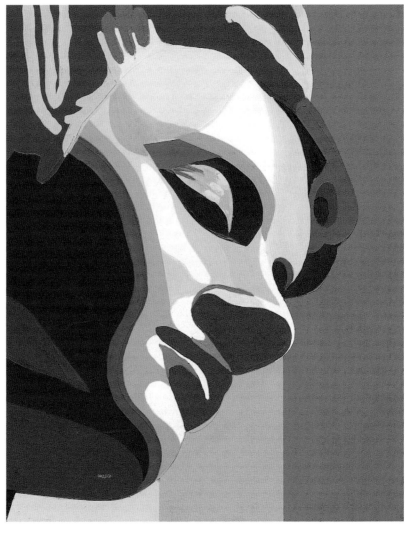

a-1

a-2

a-3

b

b. 吳佩伶 人體 2001 電腦繪圖
以圓滑平順的曲線構成，可以表現女性身體柔和的美
感。
不同的配色會產生不同的意象，曲線加上類似色最能
呈現女性溫柔、優雅的美感，是形與色的理想搭配
（b-1）。若是對比的配色則會呈現活潑、開朗的感
覺（b-2），相反的，使用冷色系，美麗的人體就變
得十分的沉穩與神祕（b-3）。

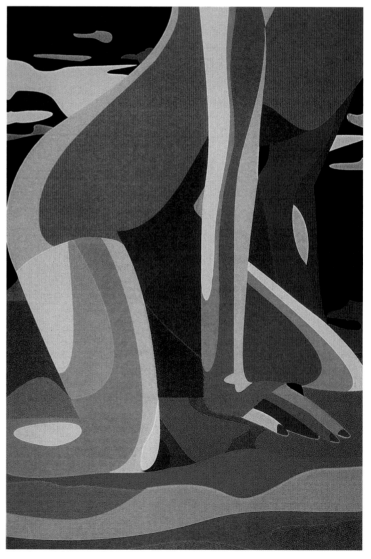

b-3

b-1

b-2

a-1

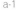

a

a-2

a-3

a. 陳汶媛 靜物 2000 壓克力
以曲線組成不規則的分割畫面，呈現靜物多樣、自由的變化。（a-1）類似色（a-2）互補色（a-3）彩度對比。
本作業以廣告顏料或壓克力顏料完成，這兩種顏料具有不透明性質，覆蓋力強，適合重疊、修飾，透過精心的平塗，能夠將每個色面塗佈的光滑、均勻，有助於混色的了解與運用。

b. 朱怡倩 風景 2001 電腦繪圖
風景畫中包括了天空、樹林與房子，因此，使用曲線與直線共同組成的構圖，表達了安定中顯現穩定、愉快的氣息。（b-1）重色（b-2）明色（b-3）前進後退色，暖色有向前感，寒色則有後退感。
本作業以電腦繪圖進行，運用電腦繪圖來作配色的研究與分析，有省時方便的功能。

b

b-1

b-3

b-2

參考書目

造形原理　呂清夫著　雄獅圖書

現代繪畫理論　劉其偉著　雄獅圖書

在巴黎看新寫實畫　陳英德著　藝術家

美術心理學　王秀雄著　設計家文化

美學　黑格爾著　朱孟實譯　里仁圖書

風景油畫　毛蓓雯譯　三民書局

歐美現代美術　何政廣著　藝術家

設計的形式原理　呂靜修譯　六合

應用色彩學　歐秀明著　雄獅圖書

色彩計畫　鄭國裕、林磐聳編著　藝風堂

視覺美術概論　李美蓉著　雄獅圖書

雅諾婆　劉振源著　藝術圖書

雅迪哥　劉振源著　藝術圖書

美術形態學　王林著　亞太圖書

設計素描　林文昌著　藝術圖書

西洋美術辭典　雄獅圖書

水彩靜物畫　郭明福著　藝術圖書

最新插畫表現技法　詹楊彬編著　星狐

藝術概論　凌嵩郎著　國立空中大學

鉛筆畫　梁丹丰編繪　聯經

形‧生活與設計　李薦宏著　亞太圖書

20世紀偉大藝術家　愛德華‧路希‧史密斯　聯經

Design Basics, David A. Lauer & Stephen Pentak Wadsworth Publishing.

New Objectivity, Michalski, Seriusz, Taschen.

Pop ART, Osterwold. Tilman, Taschen America Lic.

Techniques of The Great Masters of Art, Waldemar Januszczak, Book Sales.

圖例作者簡介

王志誠 文化大學美術系畢　臺灣師大美術研究所碩士　著名水彩畫家　現任復興高級商工校長

向明光 臺灣師大美術系畢　長期從事美術創作與素描教學研究　現任輔大應用美術系副教授

吳孟芸 國立藝術學院畢　義大利米蘭藝術學院主修油畫　威尼斯設計學院主修版畫　現為自由插畫工作者

李足新 美國密蘇里州芳邦大學藝術碩士　曾獲南瀛美展第一名及多次美展獲獎　現任新竹師範學院教授

林文昌 臺灣師大美術系畢　美國密蘇里州芳邦大學藝術碩士　專事於素描教育及色彩學與壓克力技法的研究　現任輔大藝術學院院長

林建華 畢業於美國加州Art Center College of Design 數位媒體設計研究所　曾獲美國99年最有才華的新一代設計師獎

林耀堂 臺灣師大美術系畢　經常發表短文、插畫於各大報章雜誌及多次個人畫展　現任銘傳大學視覺資訊設計系助理教授

曾坤明 臺灣師大美術系畢　留學德國Wuppertal Uni.　曾任銘傳大學設計學院院長兼商業設計系系主任　專事於油畫創作　現任銘傳大學商設系專任教授　臺灣師大設計研究所兼任教授

施令紅 美國波士頓大學平面設計系碩士　曾獲1998文藝創作獎　1999中華民國國家設計獎、優良平面設計獎　2001法國國際海報沙龍優選　現任臺灣師大美術系專任教授

林學榮 美國加州州立大學長堤分校藝術研究所　現任國立臺灣藝術大學視傳系兼任講師

黃啓倫 臺北市師範學院美教系畢　參加美展多次獲獎　現任臺北市延平國小美術教師

郭明福 國立臺灣師大美術系西畫組第一名畢業　著名水彩畫家　曾舉行多次個人畫展並編寫多本水彩教學著作　現任銘傳大學兼任講師

郭懿慧 英國肯特大學（University of Kent）藝術碩士　現任景文技術學院視傳系、銘傳商設系、輔大應美系兼任講師

郭維國 文化大學美術系畢　國立臺北藝術大學美術研究所　作品經常參加國內重要美術展覽　現任銘傳商設系兼任講師並為專業畫家

傅作新 曾獲全省美展、臺北市美展油畫部首獎　舉行多次個人畫展　全省美展永久免審查作家　現為專業畫家

張健雄 景文技術學院視傳科　著名水彩畫家　參加美術展覽多次獲獎　現為河馬畫室負責老師

蔡至維 國立臺南藝術學院音像動畫研究所碩士　現任銘傳大學商設系兼任講師

蔡春梅 美國密蘇里州芳邦大學藝術碩士　現任景文技術學院視傳系專任講師、藝文中心主任

蔡進興 臺灣科技大學工商設計研究所設計組碩士　現任景文技術學院視傳系助理教授

蕭文輝 文化大學美術系畢　舉行多次個人畫展　現為專業畫家

蘇憲法 臺灣師大美術研究所西畫碩士　曾獲師大美術系畢業油畫首獎　全省美展首獎　經常參加美術展覽及舉辦多次個人展覽　現任臺灣師大美術系教授、系所主任

珍・貝洛（Jane A. Barrow）美國印第安那大學美術碩士　著名女畫家　經常參加美術展覽及舉辦多次個人展覽　現任南伊利諾大學藝術系副教授

王瓊芬　王盈蓁　王俊凱　李巧雯　李宜眞　李秋慧　李必輝　吳佩伶　高祥凱　吳明顯
易善行　沈郁均　沈時宇　武恬伶　伍健昌　林欣瑜　林哲裕　林千玲　林岫沅　朱怡倩
官孟嫦　何嘉恩　沈佩瑩　張夷秀　黃春貴　何偉靖　柯佳昌　趙玉娟　詹梅芳　楊淑慧
楊蕙綾　楊雅芬　秦慧楨　陳曉芳　陳靜儀　陳麗如　陳柏僑　陳宛余　陳珮瑩　陳汶媛
陳憲正　郭怡伶　莊進益　施采綺　謝淑珍　鄭蔚文　鄭懿君　潘冠樺　劉慧雯　劉淑慧
劉秋麗　劉若嫩　鄭百堯　鍾智喬　葉維仁　王舲娉　李佩蓉　林沐潔　楊邵瑜　魏宇均
/ 銘傳大學商設系學生
李坤芳　許光成　蕭佳峻 / 輔大應美系學生
余小梅　巫美枝　官盈吟　林維志　陳豐明 / 景文技術學院視傳科學生
蔡晴雯 / 澳洲UTS藝術創作博士班
王瓊芬 / 國立臺灣科技大學設計博士班　銘傳大學商設系兼任講師

林岫沅 校園生活 2002 簽字筆

設計繪畫(第三版)

發 行 人　陳本源

作　　者　蔡明勳

執行編輯　余孟玟、林聖凱

封面設計　楊昭琅

出 版 者　全華圖書股份有限公司

郵政帳號　0100836-1 號

印 刷 者　宏懋打字印刷股份有限公司

圖書編號　0510102

三版四刷　2018 年 8 月

定　　價　380 元

I S B N　978-957-215-930-9（平裝）

全華圖書　www.chwa.com.tw

全華網路書店 Open Tech / www.opentech.com.tw

若您對書籍內容、排版印刷有任何問題，歡迎來信指導 book@chwa.com.tw

臺北總公司 (北區營業處)

地址：23671 新北市土城區忠義路 21 號

電話：(02)2262-5666

傳真：(02)6637-3695、6637-3696

中區營業處

地址：40256 臺中市南區樹義一巷 26 號

電話：(04)2261-8485

傳真：(04)3600-9806

南區營業處

地址：80769 高雄市三民區應安街 12 號

電話：(07)381-1377

傳真：(07)862-5562